영혼의 시선

L'imaginaire d'après Nature

영혼의 시선

L'imaginaire d'après Nature

앙리 카르티에-브레송의 사진 에세이

권오룡 옮김

열화당

Dans un monde qui s'écroule sous le poids de la rentabilité, envahi par les sirènes ravageuses de la Techno-science, la voracité du pouvoir par la mondialisation — nouvel esclavage — au delà de tout cela, l'Amitié, l'Amour existent.

Henri Cartier-Bresson
15.5.98

과학과 기술이라는 파괴적인 세이렌들과 권력의 탐욕, 그리고 새로운 예속상태를 유발하는 세계화에 휩쓸리고 이윤 추구의 중압감 아래 무너지고 있는 세계에서, 이 모든 것 너머에, 우정과 사랑은 존재한다.

1998. 5. 15

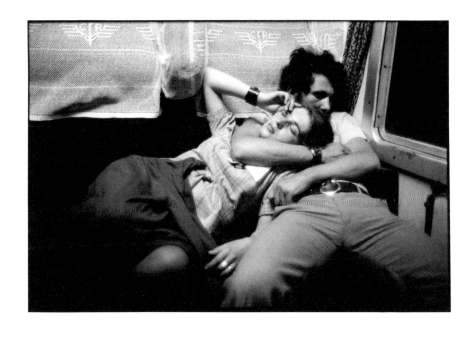

루마니아, 1975

가장 가벼운 짐

Le plus léger bagage

제라르 마세(Gérard Macé)

앙리 카르티에-브레숑은 가장 가벼운 짐만 챙겨 들고 온갖 곳을 돌아다녔다.

이 말은 단지 그 유명한 라이카(Leica) 카메라만을 암시하는 건 아니다. 사실 이 놀라운 휴대용 카메라 덕분에 그는 군중들 한가운데에서 보이지 않는 인간이 될 수 있었고, 무엇보다도 누구나 선을 그리며 원근법을 배우는 전문교육기관으로부터 재빨리 멀리 달아날 수 있었다. 그는 앙드레 피에르 드 망디아르그(André Pieyre de Mandiargues)와 함께 유럽을 누비고 다녔다. 훗날에는 아시아의 곳곳도 돌아다녔는데, 사건들은 마치 기다리고 있었다는 듯이 그를 맞이했고, 마치 세상 전부가 그의 야외 스튜디오가 된 것처럼 길거리의 광경들이 그에게 다가왔다.

물론 카르티에-브레숑 이전의 인상파 화가들도 빛이 이슬처럼 내려앉는 강가나 들녘가에 이젤을 세우곤 했었지만, 그들의 세계가 영원한 일요일을 닮은 반면에, 사진은 일하는 나날들을 보여준

다. 게다가 그림에 대한 그의 열정에도 불구하고, 평생 이젤에 얽매인 채 풍경 앞에서 시간을 전부 보내고, 어쩌면 호기심 많은 구경꾼들에 의해 성가심을 당하기도 하고 말벌들 때문에 불안해하다가, 마침내 네거티브 사진들을 찾느라 애쓰는 사진가의 포즈를 취하는 그를 상상하기란 쉽지 않은 일이다. 이 부산스러운 불자(佛者)에게 이런 포즈는 너무 진지하고 장비는 너무 무거운 것이다.

가장 가벼운 짐은 배움을 통해 습득되지는 않지만, 일단 우리가 그것을 이해하고 나면 어디나 지니고 다닐 수 있는 오래된 가르침이 된다. 이것 덕분에 앙리 카르티에-브레송은 인물로서의 자기 자신을 없앨 수 있었고, 순간을 더 잘 포착하기 위해 자신을 지움으로써 스냅사진에 의미를 부여했다. 즉 자신의 조각상들과 동일한 보조로 걷는 알베르토 자코메티(Alberto Giacometti)와 윗도리를 벗고 상상적인 것을 다스리는 윌리엄 포크너(William Faukner)를 볼 수 있었다. 또한 인도의 구름과 연기에서, 꼬리를 부채처럼 펼치는 공작에서, 운명의 형상을 알아볼 수 있었다.… 그로 하여금 암실에 황금분할을 끌어들일 수 있게 해주거나, 눈의 착오와 동시에 교육의 결함을 교정할 수 있게 해주는, 그가 '데생 기계'라 불렀던 그것에 대해 외젠 들라크루아(Eugène Delacroix)가 언급했던 것을 자신도 모르는 사이에 설명할 수 있게 해준 것은 고대 스승들의 가르침이었다. "은판사진(다게레오타입)은 모사(模寫) 이상이다. 그것은 대상의 거울이다. 자연 그대로의 사생(寫生)에서는 거의 언제나

소홀해지는 어떤 디테일들이 은판사진에서는 커다란 중요성을 지니고, 구성에 대한 완전한 인식으로 예술가를 이끈다. 즉 빛과 그림자가 정확한 강약의 정도 그대로 나타나게 되는데, 이 섬세한 차이 없이는 입체감도 있을 수 없다."

카르티에-브레송이 최근 몇 년 사이에 그랬듯이, 데생으로 돌아가는 것은 거울을 깨뜨리고 육안으로 보는 것, 다시 말해 이 세상의 오류들과 우리의 불완전성을 받아들이는 것이다.

때때로 사진이 그렇듯이 전방으로의 질주를 계속하기보다 오히려 혼잡한 외양들을 깊이 생각해 보는 것, 이것은 결국 이 반항적인 인물에게는 자유의 한 형태를 되찾는 것이었다.

카르티에-브레송의 스타일은 그의 글, 즉 체험기나 설명문 또는 헌사에서 전부 생생히 다시 찾아볼 수 있다. 그의 글은 늘 간결한 예술작품, 거의 언제나 정곡을 찌르는 문장 감각(예컨대 요한-제바스티안 바흐의 「무반주 첼로 조곡」을 듣고 나서 즉석에서 발설한 "이 곡은 죽기 직전에 춤을 추기 위한 음악이다"라는 문장에서 확인할 수 있는 것과 같은) 덕분에 성공을 거두는 즉흥곡이다. 그의 글도 사진에서와 마찬가지로 결정적 순간에 대한 동일한 취향을 전제로 하는 것이다. 물론 글에서는 수정이나 퇴고에 의해 작업을 망치는 경우를 줄일 수 있긴 하지만.

카르티에-브레송이 이 여분의 재능을 발견한 것은, 『결정적 순

간(*Image à la sauvette*)』을 펴낸 잊을 수 없는 발행인인, 그에게 책의 예술을 보여준 테리아드(Tériad)의 권유로 이 책의 서문을 쓰게 된 덕분이었다. 그의 서문은 곧장 사진가들의 주요한 참고서가 되었을 뿐만 아니라, 오늘날 더 폭넓은 방식으로, 다시 말해 별개의 완전한 시학으로 읽을 가치가 있는 것이다. 마찬가지로 장 르누아르(Jean Renoir)에 대한 생생한 반응들, 유머와 애정이 넘치는 사려 깊으면서도 정확한 추억담도 그렇고, 쿠바의 경우 그가 어느 누구보다 잘 볼 수 있었던, 어쨌거나 청탁받고 작업하는 많은 작가들보다 더 잘 볼 수 있었던 초기 카스트로 체제에 대한 선입견 없는 증언들도 읽고 또 읽어야 한다.

카르티에-브레송은 먹으로 글을 쓰는데, 이는 아마도 먹으로 글을 쓰면 장황해지지 않기 때문일 것이다. 그리고 이제는 팩스 ─글쓰기에서 이것은 사진에서의 라이카 카메라와 같은 것이다─ 덕분에 장황하게 글을 쓰지 않는다. 그는 어떤 기계들이 그것이 가볍고 빠르기만 하다면, 즉 순간을 포착할 수 있게만 해준다면 싫어하지 않기 때문이다.

정확하게 겨냥한다는 것은 눈만으로는 충분하지 않은, 때로는 숨죽이기를 요구하는 다른 사안이다. 그러나 앙리 카르티에-브레송이 자를 지니지 않은 기하학자임과 동시에 사격의 명수이기도 하다는 것을 우리는 알고 있다.

1996

스케치북으로서의 카메라

영혼의 시선

L'IMAGINAIRE D'APRÈS NATURE

사진은 기법상의 몇 가지 측면 ─ 이것은 나의 주된 관심사가 아니다 ─ 을 제외하면 그 기원부터 지금까지 변한 것이 없다.

사진은 쉬운 작업처럼 보인다. 그러나 실제로 사진은, 사진을 찍는 사람들의 유일한 공통분모라고는 장비뿐인, 다양하고 모호한 작업이다. 이 기록 장치에서 나오는 것은 소비 세계의 경제적 제약, 갈수록 높아지는 긴장, 분별없는 생태학적 결과에서 벗어나지 못한다.

사진을 찍는다는 것은 달아나는 현실 앞에서 모든 능력을 집중해 그 숨결을 포착하는 것이다. 바로 그때 이미지의 포착은 육체적으로나 정신적으로 커다란 즐거움이다.

사진을 찍는다는 것은 머리와 눈 그리고 마음을 동일한 조준선 위에 놓는 것이다.

나에게 사진을 찍는다는 것은 다른 시각적 표현 수단들과 분리될 수 없는 이해 수단이다. 그것은 독창성을 입증하거나 확인시키는 방식이 아니라, 외침과 해방의 방식이다. 그것은 삶의 방식이다.

'조작' 되거나 연출된 사진은 나와 관계가 없다. 내가 판단을 내리는 것은 오직 심리학이나 사회학의 차원에만 한정된다. 미리 배열된 사진을 만드는 사람들이 있고, 이미지를 찾아서 그것을 포착하는 사람들이 있다. 나에게 카메라는 스케치북이자, 직관과 자생(自生)의 도구이며, 시각의 견지에서 묻고 동시에 결정하는 순간의 스승이다. 세상을 '의미' 하기 위해서는, 파인더를 통해 잘라내는 것 안에 우리 자신이 포함되어 있다고 느껴야 한다. 이러한 태도는 집중, 정신훈련, 감수성, 기하학적 감각을 요구한다. 표현의 간결함은 수단의 엄청난 절약을 통해 획득된다. 무엇보다도 주제와 자기 자신을 존중하면서 사진을 찍어야 한다.

무정부주의는 윤리이다.

불교는 종교도 철학도 아니다. 불교는 자신의 정신을 다스려 조화에 이르고, 자비로써 다른 사람에게 조화를 베푸는 수단이다.

1976

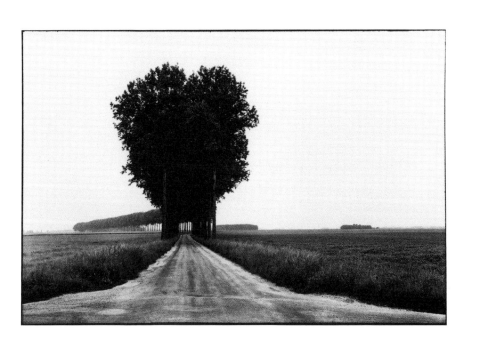

프랑스 브리에서, 1968. 6

Ma passion n'a jamais été pour la photographie "en elle même", mais pour la possibilité, en s'oubliant soi-même, d'enregistrer dans une fraction de seconde l'émotion procurée par le sujet et la beauté de la forme, c'est à dire une géométrie éveillée par ce qui est offert. —

Le tir photographique est un de mes carnets de croquis.

8.2.94

나의 열정 Ma passion 은 사진 '자체'가 아니라, 자기 자
신을 잊어버리고 피사체의 정서와 형태의 아름다움을 찰나의
순간에 기록하는 가능성, 다시 말해서 보이는 것이 일깨우는 기
하학을 향한 것이다.

　사진 촬영은 내 스케치북의 하나다.

<div align="right">1994. 2. 8</div>

결정적 순간

L'INSTANT DÉCISIF

"세상에 결정적 순간을 갖지 않는 것은 아무것도 없다."

— 레츠(Retz) 추기경

나는 줄곧 회화에 대한 열정을 지니고 있었다. 어렸을 때 나는 목요일과 일요일이면 그림을 그렸고, 다른 날에는 그림 그리는 꿈을 꾸었다. 다른 많은 소년들처럼 나도 브로니형 암상자 카메라(Brownie-box)를 가지고 있었지만 그걸 써먹는 일은 어쩌다 한번뿐이었다. 그래도 그것으로 바캉스의 추억을 담은 작은 앨범을 채울 수 있었다. 내가 그 장비를 이용해 보다 더 잘 보기 시작하게 된 것은 한참 후의 일이었다. 나의 좁은 세계는 조금씩 넓어졌고, 그리하여 바캉스 사진이나 찍는 것에 종지부를 찍게 되었다.

또 영화가 있었다. 펄 화이트(Pearl White)의 〈뉴욕의 미스터리(*Mysteries of New York*)〉, 〈부러진 백합(*Broken Blossomes*)〉 같은 그리피스(D. W. Griffith)의 걸작들, 〈탐욕(*Greed*)〉과 같은 슈트로하임(E. Stroheim)의 초기작들, 에이젠슈테인(S. M. Eisenstein)의

〈전함 포템킨(*Bronenosets Potyomkin*)〉, 드라이어(C. Dreyer)의 〈잔 다르크(*Jeanne d'Arc*)〉는 나에게 보는 법을 가르쳐 주었다. 얼마 후 나는 앗제(E. Atget)의 사진을 몇 장 갖고 있던 사진가를 만났 다. 그 사진들은 내게 아주 인상적이었다. 나는 삼각대와 뒤집어 쓸 검은 보자기, 그리고 윤기 흐르는 호두나무로 만들어진 9× 12 카메라를 한 대 구입했다. 이 카메라에는 셔터 구실을 하는 렌즈 뚜껑이 달려 있었다. 이런 특성 때문에 나는 오직 움직이지 않는 것에만 도전할 수 있었다. 다른 주제들은 나에겐 지나치게 복잡하거나, 그렇지 않으면 너무 아마추어적 소재로 보였다. 이 런 식으로 나는 내가 '순수예술'에 헌신하고 있다고 여겼다. 나 는 현상접시에서 나만의 순수예술 사진들을 현상하고 인화했으 며, 이 작업은 재미있었다. 어떤 인화지가 선명하고 다른 어떤 인화지가 부드러운 영상을 만드는지에 대해서는 거의 생각하지 않았다. 게다가 나는 이런 것에 거의 관심을 두지 않았다. 그러 나 사진이 잘 나오지 않으면 몹시 안타까웠다.

1931년, 스물두 살이었던 나는 아프리카로 갔다. 코트디부아 르에서 카메라를 한 대 샀는데, 일 년 후 돌아올 무렵 나는 그것 이 습기로 가득 차 있다는 것을 알았다. 사진들은 하나같이 고 사리 같은 얼룩이 번져 있었다. 당시 나는 많이 아팠기 때문에 치료를 해야 했다. 얼마 되지 않는 월급이었지만, 그 덕분에 그 럭저럭 지낼 수 있었다. 나는 기쁨을 위해 일했고 나 자신의 즐

거움을 위해 일했다. 나는 라이카를 발견했다. 그것은 내 눈의 연장(延長)이 되어 한시도 곁을 떠나지 않았다. 마치 현장범을 체포하는 것처럼 길에서 생생한 사진들을 찍기 위해 나는 바짝 긴장한 채로 하루 종일 걸어 다니곤 했다. 무엇보다도 돌발하는 장면의 정수(精髓)를 단 하나의 이미지 속에 포착하고 싶었다. 기록사진을 만든다는 것, 다시 말해 여러 장의 사진으로 어떤 이야기를 들려 준다는 생각은 내게 전혀 떠오르지 않았다. 훗날 동료 작가들의 작업과 사진잡지들을 살펴보고, 또 나 사신이 그 잡지들을 위해 일하게 되면서 비로소 기록사진 만드는 것을 조금씩 익히게 되었다.

여행할 줄 모르면서도 나는 많이 돌아다녔다. 나는 나라들간의 미묘한 차이를 느끼며 천천히 여행하기를 즐긴다. 일단 도착하면, 거의 언제나 나는 최대한 그 나라 식으로 생활해 보기 위해 그곳에 정착하고 싶어지기까지 한다. 나는 절대로 계속해서 세계 일주를 하는 여행자는 될 수 없을 것이다.

1947년, 나는 프리랜서 작가 다섯 명과 함께 매그넘 포토스(Magnum Photos)를 설립했다. 이 회사를 통해 우리는 프랑스와 외국 잡지사들에게 기록사진을 공급하고 있다. 나는 여전히 아마추어이지만, 더 이상 딜레탕트는 아니다.

기록사진

기록사진(reportage photographique)은 무엇으로 이루어지는가. 어쩌다 그 형태가 너무도 완벽하고 풍부하며 또 그 내용의 호소력이 너무 강해서 그 사진 한 장만으로 충분한, 그런 사진이 있다. 그러나 이런 경우는 자주 오지 않는다. 불꽃이 튀게 만드는 주제적 요소들은 대개 분산되어 있다. 어느 누구도 그것들을 억지로 한데 모을 수는 없다. 그것들을 연출하는 것은 속이는 짓일 뿐이다. 기록사진의 쓸모는 여기서 나온다. 여러 사진들에 분산되어 있는 상호보완적 요소들을 한 면에 모아 놓을 수 있는 것이다.

기록사진은 어떤 문제를 설명하거나 어떤 사건이나 인상을 고정하기 위한 머리와 눈과 마음의 점진적 작업이다. 하나의 사건이란 너무도 풍부한 것이어서 그것이 전개되는 동안 사람들은 그 주변을 맴돈다. 그런 식으로 우리는 해법을 찾는다. 그 해법은, 어떤 때는 몇 초 안에 찾아지기도 하지만 간혹 몇 시간이나 며칠을 필요로 하기도 한다. 표준적인 해법은 없다. 특별한 비결이 있는 것도 아니다. 마치 테니스에서처럼 항상 준비하고 있어야 한다. 현실은 우리에게 너무 많은 것을 제공하기 때문에 즉석에서 절단하고 단순화해야 하지만, 과연 우리가 필요한 것만 절단해내는 것일까. 일을 하면서 항상 하고 있는 일을 의식

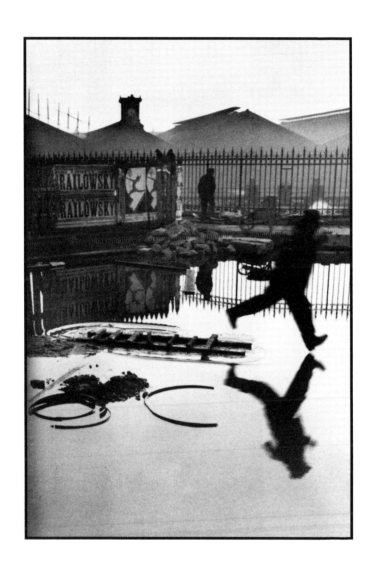

파리 생-라자르 역 뒤편, 1932

하고 있어야 하는 것은 필수적이다. 사람들은 간혹 가장 강렬한 사진을 찍었다는 느낌을 받는다. 그럼에도 사태가 어떻게 전개되어 갈지 확실히 예측할 수 없어서 계속 사진을 찍어 댄다. 그러나 기관총을 쏘아 대듯 재빨리 기계적으로 사진을 찍는, 즉 기억을 헷갈리게 만들고 전체의 선명함을 해치게 될 불필요한 초벌 사진들을 과도하게 만드는 일은 피해야 할 것이다.

기억, 사건들이 발생하는 것과 같은 속도로 뛰어다니며 찍은 각각의 사진들에 대한 그 기억은 매우 중요하다. 작업하는 동안 빈틈없이 했다는 확신, 모든 것을 다 표현했다는 확신을 가져야 한다. 조금 후면 너무 늦기 때문이다. 사건을 되돌려 다시 찍을 수는 없는 일이니 말이다.

우리에게는 두 가지 선택이 있다. 따라서 후회의 가능성도 두 가지다. 하나는 우리가 파인더를 통해 실제와 마주할 때이고, 다른 하나는 사진을 현상하고 인화했을 때인데, 이때 우리는 제대로 된 것이라 하더라도 덜 강렬한 사진들을 가려내야만 한다. 어째서 불충분한지 명확히 깨달을 수 있을 때는 이미 너무 늦은 때이다. 종종 작업 도중의 어떤 머뭇거림이나 대상과의 물리적 괴리로 말미암아 전체 속의 어떤 디테일을 고려하지 않았다는 느낌을 갖게 된다. 특히 자주 있는 것은 눈에 초점이 풀려 시선이 모호해진 경우다. 더 볼 게 없다.

우리들 각자에게 공간은 눈에서 시작해 무한까지 확장된다.

현존의 공간은 높거나 낮은 밀도로 우리를 자극하고는 이내 기억 속에 갇혀 변형된다. 모든 표현 수단 중에서 사진만이 유일하게 정확한 한 순간을 고정시킨다. 우리는 사라지는 것들과 같이 노는 것인데, 일단 사라지고 나면 그것들을 되살려낼 수는 없다. 주제를 고칠 수도 없다. 기껏 할 수 있는 일이라고는 전시를 위해 모아 놓은 사진들에서 선별하는 일일 뿐이다. 작가에게는 언어를 가다듬고 그것을 종이 위에 새길 때까지 그 전에 생각할 수 있는 시간이 있다. 그는 여러 요소들을 연관시킬 수 있다. 또 뇌리에서 잊혀질 수 있는 침전의 기간이 있다. 우리 사진가들에게는 한번 사라진 것은 영원히 사라진 것이다. 여기서 우리의 고충, 그리고 이 직업의 특이한 독보성이 비롯된다. 일단 호텔로 돌아가면 기록사진을 다시 만들 수는 없다. 우리의 임무는 카메라라는 스케치북을 이용해 실제를 관찰하고 그것을 고정하는 일이다. 사진을 찍는 동안이나 암실에서 잔재주를 피워 사진을 조작하려 해서는 안 된다. 이런 속임수들은 안목있는 사람들에게는 여실히 드러난다.

기록사진을 만들 때에는 권투 심판과 마찬가지로 득점과 횟수를 계산해야 한다. 우리는 그 현장에 침입자처럼 다가갈 수밖에 없다. 그래서 주제에는, 설혹 그것이 정물일 경우에도, 살금살금 다가가야 한다. 살금살금, 그러나 눈은 날카롭게 뜨고. 소란을 피워서는 안 된다. 낚시하기에 앞서 물을 흐리는 법은 없

다. 플래쉬를 사용한 사진도 물론 안 된다. 빛이 없을 때라도 빛을 존중하기 위해서 말이다. 그렇지 않으면 사진가는 참을 수 없을 정도로 공격적인 사람이 될 것이다. 이 직업은 사람들과 맺는 관계에 의존하는 바가 무척 크기 때문에 말 한마디만 잘못해도 모두 망칠 수 있다. 그러면 사람들은 자취를 감춰 버린다. 여기에서도, 언제나 뚫어지게 응시하고 있는 카메라를 잊어버리게 만드는 것 말고는 별다른 규범은 없다. 사람들의 반응은 국적이나 신분에 따라 무척이나 다르다. 동양에서는 어디서나, 단순히 시간에 쫓겨서 그런다 하더라도 참을성 없는 사진가는 조롱거리가 되어 버리고, 이렇게 되면 사태는 걷잡을 수 없어진다. 아무리 급하더라도, 그리고 누군가가 카메라를 보고 당신이 무엇 하는 사람인지를 아이들에게 알려준다 하더라도, 사진일랑 잠시 잊고 그 아이들이 당신 무릎에 매달리도록 너그럽게 내버려두는 수밖에 없다.

주제

어떻게 주제가 없다고 할 수 있겠는가. 그것은 있다. 가장 사적인 세계에 이르기까지 세상만사에는 다 주제가 있는 것이므로, 어떤 일들이 일어나는지에 대해 민감하고 우리가 느끼는 것에 솔직하기만 하면 충분하다. 요컨대 우리가 감지하는 것과의 관

계 위에 자리잡기.

주제는 사실들을 모아 놓는 것으로 이루어지지 않는다. 사실들 자체는 아무런 흥미도 제공하지 않기 때문이다. 중요한 것은 그것들 중에서 선택하는 것이다. 진짜 사실들을 그 깊이와 함께 포착하는 것이다.

사진에서는 아주 사소한 것이라도 좋은 주제가 될 수 있고, 사람들의 사소한 디테일도 라이트 모티프가 될 수 있다. 우리는 일종의 증거를 통해 우리 주변의 세세를 보거나 보여주는 것이고, 사건은 그 특유의 기능에 의해 형태의 유기적 리듬을 촉발시킨다.

한편 표현방식에서, 우리를 매혹하는 것의 진수(眞髓)를 뽑아내는 방법은 무수히 많다. 그러니 말로 다할 수 없는 것일랑 그냥 신선하게 두고 더 이상 논하지 말자.

회화가 더 이상 개척하려 하지 않는 한 가지 영역이 있다. 어떤 사람들은 그 이유를 사진술의 발명 때문이라고 한다. 아닌 게 아니라 사진은 삽화의 형태로 그 일부를 계승했다. 그러나 회화가 초상화라는 훌륭한 주제를 포기하게 된 이유를 사진의 발명 탓으로 돌리지는 말자.

프록코트, 군모, 말, 이런 것들은 요즈음에는 가장 전통을 중시하는 화가들조차도 꺼리는 것들이다. 그들은 빅토리아 시대의 초상화가들이 그린 그 많은 각반(脚絆) 단추에 질색하곤 한

다. 우리로서는, 아마도 회화보다 덜 영속적인 것을 추구하기 때문이겠지만, 그런 것을 거북해 할 이유는 없다. 오히려 우리는 카메라를 통해 삶의 모든 리얼리티를 수용하고자 하기 때문에 그것을 즐긴다. 사람들은 초상사진을 통해 자신을 영원히 남기길 원한다. 그들은 자신의 가장 멋진 모습을 후손에게 물려준다. 종종 이런 욕구에는 마술에 대한 두려움 같은 것이 뒤섞여 있다. 그들의 모습이 경직되어 있는 것은 이 때문이다.

초상사진의 감동적인 특징 중 하나는 사람들끼리 닮아 있다는 것, 다시 말해 그들의 신분을 나타내는 모든 것을 통해 사람들 사이의 계통성을 새삼 깨달을 수 있게 해준다는 것이다. 가족의 사진첩에서만 하더라도 아저씨를 조카로 잘못 알아볼 수 있다. 그러나 사진가가, 외적이기만 한 것이 아니라 내적이기도 한 하나의 세계를 반영할 수 있는 것은, 연극용어로 말하자면 사람들이 '상황' 속에 있기 때문이다. 사진가는 환경을 존중해야 하고, 사회적 배경을 묘사하는 삶의 환경을 포함시켜야 한다. 특히 인간적 진실을 죽이고 카메라와 그것을 다루는 사람을 망각하게 만드는 인위성을 피해야 한다. 내 생각에는 복잡한 장비와 조명장치들은 참된 작품을 방해하는 것 같다. 얼굴의 표정만큼 순간적인 게 무엇이 있겠는가. 얼굴이 주는 첫인상은 거의 대부분 정확하다. 사람들을 자주 만나게 되면서 그 인상은 더 풍부해지고, 그들을 친밀하게 더 잘 알게 됨에 따라 깊은 본성

을 표현하는 것은 더욱 힘들어진다. 고객의 주문에 따라 작업하게 되는 경우 초상사진가에게는 많은 위험이 따른다. 왜냐하면 소수의 후원자들만이 예외일 뿐 사람들은 모두 대우받기를 바라고, 이렇게 되면 아무런 참된 것도 남지 않게 되기 때문이다. 사진가가 심리적 예리함을 추구하는 반면 고객들은 카메라의 객관성을 신뢰하지 않는다. 두 개의 반향이 교차한다. 같은 사진가의 모든 초상사진에는 일종의 혈연관계 같은 것이 만들어지는데, 이는 사람들에 대한 이해가 사진가 자신의 심리 구조와 연결되어 있기 때문이다. 모든 얼굴들의 불균형에서 균형을 추구하면서 조화가 이루어지는데, 이 덕분에 우아함이나 기괴함을 면할 수 있게 된다.

나는 인위적인 초상사진보다 여권사진을 찍는 사진사의 진열장에 겹겹이 쌓여 있는 조그만 증명사진들이 훨씬 더 좋다. 이런 사진들은 언제나 찍힌 사람들에 대한 궁금증을 불러일으키고, 사람들이 얻길 바라는, 시적 동일시 대신 기록사진으로 남은 인물의 신분을 증명하고 있다.

구성

주제가 최대한 긴밀해지기 위해서는 형식의 관계들이 엄밀히 수립되어야 한다. 카메라는 대상과의 관계에 입각한 공간에 자

리잡아야 하는데, 구성이라는 위대한 영역은 여기서부터 시작된다. 나에게 사진은 현실 속에서 그 표면과 선과 가치들의 리듬을 인식하는 것이다. 눈이 대상을 재단하면 카메라는 그저 자기 소임대로 눈이 결정한 것을 필름 위에 새기기만 하면 된다. 회화에서 그런 것처럼, 사진에서도 우리는 한번 흘깃 보는 것만으로 그 전체를 모두 바라보고 지각한다. 구성이란 시각적 요소들의 동시적 연결이고 유기적 종합이다. 구성은 아무렇게나 되는 게 아니다. 필연성이 있어야 하고 내용과 형식을 분리시킬 수는 없다. 사진에는 새로운 종류의 조형성이 있는데, 그것은 대상의 움직임에 의해 생긴 순간적인 선들의 산물이다. 우리는 삶의 예감이랄 수 있는 움직임 속에서 작업하고 있고, 사진은 그 움직임 속에서 표현의 균형을 포착하는 것이다.

우리의 눈은 끊임없이 측량하고 평가해야 한다. 우리는 무릎을 조금 구부리는 것만으로도 시야를 바꿀 수 있고 단지 머리의 위치를 몇 분의 일 밀리미터 정도 바꾸는 것만으로도 선들을 일치시킬 수 있다. 그러나 이런 것들은 조건반사적인 빠른 속도로만 이루어질 수 있는 것이고, 이렇게 해서 우리는 '예술'을 하기 위해 애쓰는 것을 다행히 피할 수 있다. 구성은 셔터를 누르는 것과 거의 동시에 이루어지며, 카메라를 대상에 더 가까이 혹은 더 멀리 둠으로써 세부적인 것들을 묘사할 수 있다. 이에 따라 대상이 예속되거나, 또는 사진가가 대상의 지배를 받게 된

다. 간혹 만족스럽지 않아 뭔가가 일어나기를 꼼짝 않고 기다리는 경우도 있고, 어떤 때는 모든 일이 엉망이 되어 사진 한 장도 찍지 못하게 되는 경우도 있다. 그러다, 예를 들어 누군가가 지나가면 카메라 파인더로 그의 행적을 쫓아가다가, 기다리고 기다려서 마침내 찰칵! 그러고는 가방에 뭔가 채워 넣었다는 느낌을 갖고 떠난다. 나중에 사진에서 기하 평균이나 다른 형상들을 추적하면서 재미있어 할 수 있는데, 셔터를 누른 바로 그 순간 본능적으로 정확힌 기하학직 구도—이것 없이는 사신은 형태도 생명도 없는 것이 되고 만다—를 고정시켰다는 것을 알게 될 것이다. 우리는 항시 구성에 관심을 갖고 있어야 한다. 그러나 사진을 찍는 순간 그것은 직관적일 수밖에 없다. 우리로서는 일시적인 순간을 포착하려 애쓰는데, 연관되어 있는 모든 상호관계는 항상 움직이는 것이니 말이다. 황금분할을 적용함에 있어 사진가의 콤파스는 자신의 두 눈밖에 없다. 어떠한 기하학적 분석이나 사진을 하나의 구도로 환원시켜 보려는 어떠한 작업도, 사진이 현상, 인화된 후에야 비로소 가능하다는 것은 두말할 나위도 없다. 그것은 반성의 소재로 이용될 뿐이다. 나는 카메라 회사들이 광택 없는 유리에 새겨진 구도판을 파는 그런 날은 오지 않기를 바란다. 사진기 규격의 선택은 주제의 표현에서 매우 중요한 역할을 한다. 정사각형 규격은 변들이 같기 때문에 정태적(靜態的)인 것이 되기 쉽다. 게다가 정사각형의 그림도

거의 없다. 잘 된 사진을 조금이라도 잘라내면 이 비례의 역할은 치명적으로 손상된다. 암실에서 확대기를 통해 네거티브 필름을 재단하는 식으로 재구성한다고 해서 처음 찍었을 때 구성이 빈약한 사진이 살아나는 경우는 거의 없다. 시각적 통일성이 이미 더 이상 존재하지 않게 되는 것이다. 종종 사람들이 '촬영 각도'에 대해 이야기하는 것을 볼 수 있다. 그러나 유일하게 존재하는 적절한 각도는 구성의 기하학적 각도일 뿐이지, 어떤 효과를 얻어내기 위해 배를 깔고 납작하게 엎드린다거나 다른 괴상한 짓을 행하는 사진가들에 의해 인위적으로 만들어지는 각도는 아니다.

기법

화학과 광학(光學)에서의 새로운 발견 덕분에 우리의 행동영역은 상당히 확장되고 있다. 우리가 해야 할 것은 우리의 작업이 보다 더 완벽해지도록 그 발견들을 우리의 기법에 적용하는 일이다. 그러나 사진기법에 대한 일종의 맹목적 숭배가 만연해 있다. 기법은 오직 영상의 실현을 위해서만 창조되고 적용되어야 한다. 기법은 다만 본 것을 전달하기 위해 그것에 숙달해야 한다는 점에서만 중요한 것이다. 중요한 것은 결과이고 사진에 남아 있는 확신의 증거이다. 그렇지 않으면 망쳐 버려서, 이제는

사진가의 눈에만 존재할 뿐인 사진들을 지칠 줄도 모르고 묘사하게 될 것이다.

사진보도업이 존재하게 된 것은 고작 삼십 년 정도밖에 되지 않는다. 그 사업이 성숙한 단계에 이르게 된 것은 쉽게 다룰 수 있는 카메라와 더 밝은 렌즈, 그리고 영화산업 덕분에 만들어진, 입자가 곱고 감도가 빠른 필름 같은 것들의 발전에 힘입은 것이다.

우리에게 카메라는 도구이지 애쯔상한 장난감 기계가 아니다. 하고자 하는 것에 적합한 카메라에 대해 편한 느낌을 갖는 것으로 충분하다. 조리개 조절이나 노출속도 조절 등과 같은 실제적인 카메라 조작은 자동차의 기어를 변속시키는 것처럼 자동적으로 이루어져야 한다. 아무리 복잡하더라도 이런 조작방법들에 대해 내가 장황하게 얘기할 필요는 없다. 이 조작방법들은 모든 카메라 제조 회사가 카메라와 소가죽으로 된 가방과 함께 제공하는 사용설명서에 군대식으로 정확하게 기술되어 있다.

이런 수준을 넘어서는 게 필요하다. 하다못해 대화에서만이라도 말이다. 예쁜 사진을 인화하는 것도 매일반이다.

사진을 확대할 때는 포착된 장면의 가치들을 존중해야 한다. 그 가치들을 회복하기 위해서는 처음 사진을 찍을 때 염두에 두고 있었던 마음가짐에 따라 인화를 바꿔 나가야 한다. 눈이 빛

과 그림자 사이에서 지속적으로 행하는 균형 작업을 회복해야 하는 것이다. 사진 창조의 마지막 순간들이 암실에서 이루어지는 것은 이런 이유에서다.

나는 어떤 사람들이 사진의 기법에 대해서 갖는 생각에 항상 흥미를 느낀다. 이 생각은 선명한 영상을 추구하는, 좀처럼 충족되지 않는 갈망을 통해 드러난다. 이것은 정밀함과 완벽함에 대한 열정일까, 아니면 이런 식의 눈속임으로 현실과 가장 근사하게 포착하기를 바라는 것일까? 더군다나 사진기법들은 지엽 말단적인 것들을 예술적 흐릿함으로 포장했던 지난 세대의 기법만큼이나 진짜 문제와는 멀리 떨어져 있는 것이다.

고객

카메라는 우리에게 일종의 시각적인 연대기를 작성할 수 있도록 해준다. 우리 기록사진가들은, 바쁘고 편견에 사로잡혀 있고 헛소리나 해대고 영상 회사들을 필요로 하는 사람들로 가득한 이 세상에, 정보를 제공하는 사람들이다. 사진언어라고 하는 생각의 지름길은 큰 힘을 지니고 있지만, 그러나 우리는 우리가 보는 것에 대해 판단하는 것이며 여기에는 엄청난 책임이 내포되어 있다. 대중과 우리 사이에는 우리들 생각의 전달 수단인 출판사가 있다. 우리는 유명한 잡지들에 원재료를 넘겨주는 장

인들이다.

처음 사진을 팔았을 때〔프랑스 잡지 『뷔(Vu)』였다〕, 나는 정말 감격을 맛보았다. 그것은 유명한 출판사들과의 오랜 결합의 시작이었다. 당신이 말하고자 했던 것에 가치를 부여해 주는 것은 출판사들이다. 그런데 불행하게도 종종 그것을 변형시킨다. 잡지는 사진가가 보여주고자 했던 것을 널리 보급한다. 그러나 이 과정에서 사진가는 간혹 잡지사의 취향과 필요에 따라 가공될 위험에 직면하게 된다.

기록사진에서 해설은 영상에 대한 언어적 콘텍스트가 되어야 하거나, 카메라로 잡아낼 수 없었던 것을 감쌀 수 있어야 한다. 그러나 불행하게도 편집실에서는 이러저러한 실수들이 저질러질 수 있다. 그 실수들이라는 게 언제나 교정이 잘못된 정도인 것은 아니다. 그러나 독자들은 거의 언제나 사진가에게만 책임을 돌린다. 이는 실제로 일어나는 일들이다.

사진은 편집자와 레이아웃 담당자의 손을 거친다. 편집자는 대개 기록사진을 이루는 약 삼십여 장의 사진들 중에서 선택을 해야 한다.(이는 인용구들을 만들기 위해 하나의 텍스트를 재단하는 것과 대충 흡사하다) 기록사진도 소설처럼 고정된 형식을 지니고 있어서, 편집자의 이런 선택은 그것이 불러일으킬 관심도나 지면 사정에 따라 두세 면 혹은 네 면 안에 배열되게 한다.

기록사진을 찍으면서 나중에 이것이 지면에 어떻게 배치될지를 생각할 수는 없다. 레이아웃 담당자의 훌륭한 재능은 그 사진들에서 한 면 혹은 두 면을 차지할 만한 특출한 사진을 골라내고, 또 이야기 전개의 필연적인 연결부 역할을 하는 작은 사진을 어디에 끼워 넣을 것인가 하는 것들을 알아내는 데 있다. 가장 중요하다고 여겨지는 부분만을 확보하기 위해 사진을 절단해야 하는 경우가 레이아웃 담당자에게는 자주 생긴다. 그가 무엇보다도 우선시해야 하는 것은 지면의 통일성인데, 사진가가 염두에 두었던 구성이 이것을 깨뜨린다고 생각되는 경우가 흔히 있기 때문이다. 그러나 어쨌든 기록사진들이 적절한 공간에 배치되고 그 나름의 건축술과 리듬을 지닌 각각의 지면을 통해 우리가 구상했던 이야기들이 전달되는 멋진 프레젠테이션에 대해서는 레이아웃 담당자에게 고마움을 표해야 할 것이다.

끝으로, 사진가의 마지막 괴로움은 잡지를 뒤적거리다 거기서 자신의 기록사진을 발견할 때이다.

이제까지 나는 한 가지 사진에 대해서만 길게 언급했다. 그러나 선전용 카탈로그의 사진에서부터 수첩 속에서 빛이 바래 가는 감동적인 사진에 이르기까지 다른 많은 분야의 사진들이 있다. 이 자리에서 나는 사진 전반에 대한 정의를 내리려 하지는 않았다.

나에게 사진이란, 한편으로는 하나의 사건의 의미에 대한, 그리고 다른 한편으로는 그 사건을 표현하는 시각적으로 구상된 형태의 엄밀한 구성에 대한, 짧은 순간에서의 동시적 인식이다.

살아가면서 우리는 자신을 발견하고, 이와 동시에 외부 세계를 발견한다. 우리는 이 외부 세계에 의해 만들어지면서 또한 이것에 대해 영향을 미치기도 한다. 내부 세계와 외부 세계라는 이 두 세계 사이에 균형이 이루어져야 한다. 이 두 세계는 끊임없는 대화를 통해 결국 하나가 된다. 우리는 이 세계와 소통해야 한다.

그러나 이것은 사진의 내용하고만 연관된다. 나에게 내용은 형식과 분리될 수 없다. 형식이란 오직 그것에 의해서만 우리의 생각과 감정이 구체적인 것이 되고 전달 가능한 것이 되는 엄격한 조형적 구성을 뜻한다. 사진에서 이러한 시각적 구성은 조형적 리듬에 대한 자발적인 느낌의 산물이다.

1952

사진과 색채 (후기)

사진에서 색채는 초보적 프리즘에 기초해 있다. 그리고 지금으로서는 아직 색채의 그 복잡한 분해와 복원을 가능하게 해주는 화학적 과정이 알려져 있지 않기 때문에 별다른 방도가 없다.(예컨대 파스텔에서 녹색의 색상은 삼백일흔다섯 가지의 색감을 지니고 있다!)

나에게 색채는 매우 중요한 정보 수단이다. 그러나 화학적 수준에 머물러 있을 뿐, 회화처럼 초월적이거나 직관적이지 않은 재생의 차원에서는 매우 제한적이다. 가장 복잡한 색감을 주는 검은색과 달리 천연색은 이와 반대로 아주 부분적인 색감만을 제공할 따름이다.

1985. 12. 2

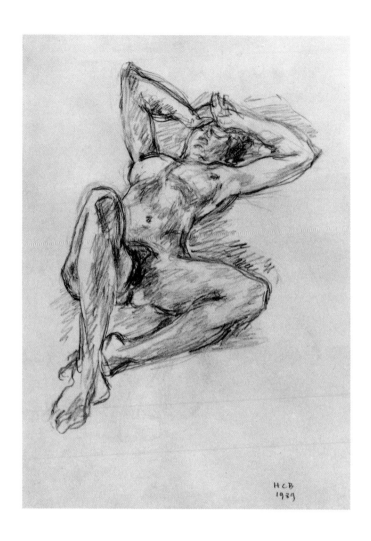

누드, 1989

사진과 드로잉 : 평행선

PHOTOGRAPHIER ET DESSINER : MISE EN PARALLÈLE

나에게 사진은 순간과 순간의 영원성을 포착하는, 늘 세심한 눈
으로부터 오는 자연스러운 충동이다. 드로잉은 우리의 의식이
순간적으로 파악하는 것을 섬세한 필적으로 구현해낸다.

사진은, 성찰을 드로잉하는 순간적인 행위이다.

1992. 4. 27

조형예술 중에서 사진에 부여해야 할 등급과 위상에 대한 **논의** Le débat 에 대해 나는 조금도 관심이 없다. 나에게는 언제나 이 위계 문제의 본질이 순전히 학문적으로만 보였기 때문이다.

1985. 11. 27

Le débat sur le grade
et la place que l'on
devrait conférer a la
photographie parmi
les arts plastiques ne
m'a jamais préoccupé
car ce problème de
hiérarchie m'a toujours
semblé d'essence
purement academique.

27.11.85

시간과 장소

유럽인들

어느 날 한 스코틀랜드인을 만났다. "당신은 많은 나라를 두루 돌아다녔다고 하더군요. 그런데 스코틀랜드 사진은 전혀 찍지 않았으니, 어찌 된 일입니까." 하지만 나는 그의 나라에 폐를 끼칠 어떤 차별도 행하지 않았음을 그에게 납득시키기 어려웠다. 오히려 메리 스튜어트(Mary Stuart)까지 거슬러올라갈 것도 없이, 프랑스와 스코틀랜드 사이에는 관련성이 있다.…

분명히 사진가에게는 한가롭게 돌아다니는 측면이 있고, 만일 그에게 조리있게 생각하는 재능이 조금이라도 있다면, 그는 자신의 이러한 재능을 활용해 일종의 도록과 연감을 작성할 수도 있으리라. 그러면 우리의 스코틀랜드인은 "당신이 나열하는 모든 것의 의미는 무엇입니까" 하고 물을 것이다.

톨스토이는 『전쟁과 평화』에서 다음과 같이 말했다. "나는 내 손목시계의 바늘, 기관차의 밸브와 바퀴, 떡갈나무의 싹을 아무리 오랫동안 자세히 관찰해도, 종소리나 기관차의 작동 또는 봄바람의 원인을 알아낼 수는 없을 것 같다. 그것을 이해하기 위해서는 나의 관점을 완전히 바꾸고 운동, 증기, 종, 바람의

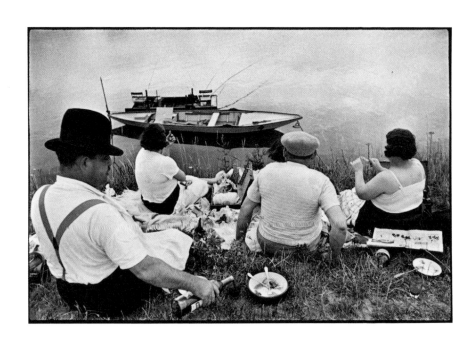

마른 강 기슭에서, 1938

법칙을 탐구해야 한다. 역사에 부과된 임무가 바로 이것이다. 이러한 방향의 시도는 이미 시작되었다." (제3권, 제1장)

　사진가는 시계 바늘을 보여주는 것만으로 자신의 순간을 선택하는 것이다. "나는 거기에 있었고, 이것은 내가 시계 바늘을 본 순간의 삶이다." 실제로 삶에 참여하는 이 사람들―여기서는 유럽인들인데―은 모두 얼른 보기에 호텐토트족이나 중국의 농부에 비하면 서로 닮아 보일지 모르지만, 우리의 영토를 평방킬로미터 단위로 비교한다면, 아마 여기에서 대부분의 차이들이 역사적 지리적 이유에서 기인한다는 것을 알 수 있을 것이다. 기쁨과 행복에 대한 사람들의 욕구, 또는 그들의 잔인성은 한없이 많은 사소한 세부사항을 통해 드러난다. 사람들은 이러한 세부사항들이 마치 무의식적 기억처럼 친숙하면서도 새롭다는 것에 놀라게 된다. 우리가 어떤 미술관을 처음으로 둘러보지만 그 동안 이미 복제품들을 통해 그곳에 소장된 몇몇 그림을 알고 있는 것과 어느 정도 비슷하게, 우리는 일반적인 인상들 속에서 그것들을 재인식하게 되는 느낌을 받는다. 이런 그림들 가운데 하나와 마주치게 되면, 놀라움의 충격과 실제 대면을 통해 크기를 재 볼 수 있는 기쁨을 맛보게 된다.

　사진에서 창조란 한 순간이자 하나의 분출이며 하나의 반발

이다. 즉 카메라를 눈의 조준선으로 끌어올려 당신을 놀라게 만든 모든 것을 속임수를 쓰지 않고, 그것이 뛰어오르지 않게 하여 재빨리 포착하는, 순식간의 작업이다. 누구나 사진을 찍는 동안 그림을 그리는 것이다.

이 순간적인 눈짓은 인상의 신선함 때문에 가치가 있다. 그러나 이 눈짓은 심사숙고한 경험을 배제한 것인가. 한 곳에 오래 전부터 머물러 있었을 때 우리는 이 신선함을 재발견할 수 있을까. 지나치는 길에서건 붙박혀 있건 간에, 한 나라나 어떤 상황을 보여주기 위해서는 일을 위한 친밀한 인간관계를 맺어 두어야 하고, 인간적 동질성의 뒷받침을 받아야 한다. 살아가는 데는 시간이 걸리고, 뿌리는 서서히 형성되는 것이다. 이렇게 순간은 오랜 인식의 결실일 수도 있고, 경이의 결실일 수도 있다.

예전에 세계 지리는 커다란 기념물의 재현이나 민족적 인물들을 형상화하는 것에 의해 예시되었는데, 오늘날은 사진에 의해 제공되는 인간적 요소들이 덧붙여짐으로써 그러한 시각이 수정되고 있다.

우물 안으로 돌을 떨어뜨릴 때 어떤 울림이 들려올지 알 수 없듯이, 그것을 유통시킬 때 사진은 우리의 손을 벗어나는 것이다. 사진을 통해 세계를 배우는 것은 사진으로 보여주는 사소한 사실이 시간, 장소, 인류의 맥락에서 분리되어 떨어져 있느냐,

그렇지 않느냐에 따라 다행스럽거나 참혹한 결과를 초래할 수 있다.

사람들처럼 나라들도 모두 같은 나이, 같은 운명을 지니는 것은 아니다. 영역에 따라 성숙의 정도가 다르다. 또한 때때로 커다란 변모에도 불구하고 사라졌다고 생각한 것이 재발견되기도 하며, 마치 오래 전에 죽은 할머니의 초상사진에서 손녀의 모습을 알아보는 것 같은 느낌이 찾아오기도 한다.

대개의 경우 관광객들은 매우 개인적인 견해나 추억에서 준거를 끌어 오고 자신들의 나라와 비교하는 바람에 본질을 놓친다. "어떻게 페르시아에서 살 수 있지?"

나라들간의 차이는 흔히 나라들 사이의 경계에서 확연히 느껴지지만, 때로는 오랫동안 그 이웃 나라에 살고 나서야 그것을 절감할 수 있다.

물론 나는, 정장(正裝)의 보편적인 지배 또는 물건들의 세계적인 표준화가 아니라, 기뻐하고 괴로워하며 투쟁하는 인간에 관해 말하고자 하는 것이다.

인간을 묘사하는 방식은 수없이 많지만, 나에게는 "이 책의 등장인물들은 순전히 허구적이다"라거나 "실재하는 인물들과 비슷한 것은 순전히 우연이다"라고 말하는 것은 아마 불가능할 것 같다.

1955

하나의 중국에서 다른 중국으로

D'une chine a l'autre

1948년 12월초, 나는 미얀마의 랑군에서 중국행 비행기를 탔다. 내가 베이징에 도착한 것은 마오쩌둥(毛澤東)의 군대가 베이징을 점령하기 십이 일 전이었다. 나는 마지막 비행기로 중국의 수도를 떠났는데, 공산당원들이 비행장을 포위하기 시작한 탓으로, 그 비행기는 수직으로 급히 이륙했다.

일단 상하이에 내린 후에 인민군의 통제하에 있는 지대로 들어갈 방도를 모색했다. 그곳은 모두 봉쇄되었고, 그래서 홍콩 주재 인민공화국 대표이자 미래의 외무장관인 황화(黃華)에게 베이징까지 가기 위한 통행증을 요청하기 위해 영국의 소형 전투함 '아메티스트호(The Amethyste)'를 타고 홍콩으로 건너 갔다. 그는 내게 자신이 여행사 직원도 아니고 영사도 아니므로 나의 편의를 봐주기 위해서는 비밀 편지를 보내는 것밖에는 다른 방법이 없다고 매우 공손하게 말했다.

나는 전선(戰線)을 통과하기 위해 북쪽 산둥반도의 칭다오 지방을 선택했다. 선교사들이 신도들을 만나기 위해 이 경로로 쉽게 들어간다는 말을 들었다. 짐을 실은 외바퀴 손수레를 밀고

가는 그들을 흉내내지 못할 까닭이 무엇이겠는가.

이런 차림으로 곧 출발하려 하고 있을 때, 우연히 지프를 타고 같은 코스의 길을 가려는 미국인 신문기자와 사업가를 만났다. 우리 셋은 국민당 군대를 뒤로 하고 무턱대고 출발했다. 혹독한 겨울의 돌풍을 동반한 눈 때문에 길과 들판을 구별하기가 쉽지 않았다. 얼마 후에 그 '무인지대'에서 우리는 무덤의 봉분들 사이로 어른거리는 그림자들을 언뜻 보았다. 나는 끝에 흰 손수건을 단 막대기와 내 프랑스 여권을 마구 흔들면서 지프를 앞질러 걸어갔다. 그 불안한 절대 고독 속에서는 이렇게 하는 것이 가장 안전하다고 여겨졌던 것이다.

이 대열을 따라 십이 킬로미터를 가서야 우리는 인민군의 분견대가 주둔하고 있는 마을에 이르렀다. 분견대의 젊은 정치위원은 영어를 할 줄 아는 유일한 사람이었다. 그에게는 샌프란시스코, 런던, 홍콩 등지에서 사는 사촌들이 있었던 것이다. 그는 우리의 긴 여행을 무모한 것으로 여겼고, 그래서 상부에 지시를 요청했다. 그 동안에 우리는 한 농가에 머물렀는데, 거기서 우리는 난로 가에서 잠을 잘 수 있었다. 마을 사람들과 '파이 루' (제6대대)의 생활을 관찰하는 것은 매우 흥미로웠다. 오 주 후에 그들은 우리에게 돌아갈 것을 요구했다. 이 엉뚱한 짓을 약간 상세히 이야기한 것은, 당연히 사진을 가져올 수가 없어서 이 이야기가 나의 유일한 일기이기 때문이다.

돌아와 보니 상하이는 완전히 혼란에 빠져 있었다. 이 도시를 떠나 항저우의 성지로 평화를 위한 순례에 나선 불자들을 따라갔다. 거기서 나는 전선이 양쯔강으로 급속하게 가까워지고 있다는 것을 알았다.

나는 서둘러 국민당 정부의 수도인 난징으로 갔다. 군인들 모두가 '제 살기에만 바빴고' 흔히는 보따리를 챙겨 가족과 함께 인력거 안에 처박혀 있었다. 모두들 공산군의 양쯔강 도하가 임박했다고 느끼고 있었다.

『라이프(Life)』는 내가 영국의 소형 전투함 '아메티스트호' — 그것은 당시 양쯔강 하구에 정박해 있었다—를 타고 홍콩으로 간 적이 있었다는 사실을 알고서, 나에게 전보를 보내 이 소형 전투함의 갑판에서 공산군이 도하하는 장면을 사진으로 찍는 것에 대해 허락을 받아낼 수 있는지 물었다. 나는 엉겁결에 생각나는 대로 장제스(蔣介石) 쪽의 우리 대사관 무관인 기예르마즈(Guillermaz) 대령(나중에 마오쩌둥 쪽의 프랑스 대사가 된다)에게 말해 보았지만, 그는 "당신에게 충고할 일은 아니겠지만, 가지 않는 게 나을 것이오"라고 말했다. 그의 말을 따른 것은 다행이었다. 공산당원들이 이 소형 전투함을 침몰시켜 버렸던 것이다.

공산당원들이 외국인들에게 하던 일을 계속할 수 있게 해주

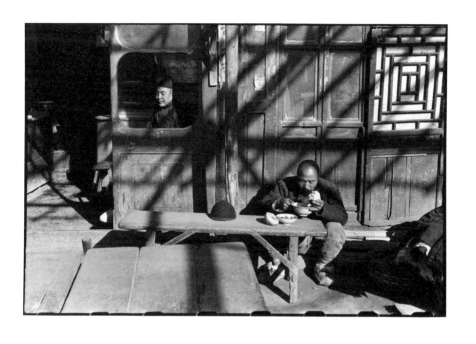

국민당의 마지막 날들, 베이징, 1949

었으므로, 나는 사진가로서의 일을 계속할 수 있었다. 나는 아주 기본적인 무장만 한 채로 북쪽에서 걸어서 도착한, 자신들과 같은 사투리를 사용하지 않는 이 스파르타풍의 농민군에 대해 놀라워하고 불안해 하는 난징 주민들—이들은 대개 전통적 선량함이 가득한 소상인이나 사업가들이었다—의 커다란 호기심을 보았다. 공산군은 세 가지 명령을 암송했다. 첫째 "실과 바늘이라도 빼앗지 마라" 둘째 "인민을 가족처럼 생각하라" 셋째 "탈취한 모든 것은 돌려주어야 한다." 공산군은 살채를 받았지만, 민중의 갈채에는 일말의 불안감도 없었던 것은 아니다. 중국에서 군인은 언제나 국민들을 등쳐먹는 약탈자로 간주되었고, 그래서 군대는 심한 경멸의 대상이었던 것이다.

국경이 봉쇄되었지만, 이 나라를 떠나고자 하는 외국인들을 실어 나르기 위한 배가 들어왔다. 출발하기 전에 나는 최근에 찍은 사진들에 대한 검열을 받아야 했다. 큰 물의를 빚은 사진은 없었다. 마침내 나는 1949년 9월말 상하이에서 배에 올라 며칠 후에 홍콩에 도착했다. 나의 첫번째 중국 여행과 사진 일기는 십 개월 후 거기서 끝을 맺었다.

1954

중화인민공화국 수립 십 주년에 즈음해서 나는 중국문화교류재단의 초청을 받아 중국을 다시 방문해 여러 달 동안 동서남북 방방곡곡을 돌아다녔다. '영국을 따라잡자'는 산업화, 이른바 '대약진' 운동이 한창이었다. 문화혁명의 조짐도 엿볼 수 있었다.

1949년 해방군이 난징에 들어왔을 때, 나는 거기에 있었다. 그때 나는 그 사람들에게서 대장정이라는 거대한 서사시의 명성을 쌓게 한 이상이 아직 남아 있다는 인상을 받았다. 오늘날 천안문 사태에서 학생들의 피로 체제의 경직성을 지키려 한 것은 현 중국군의 치욕이다.

1989

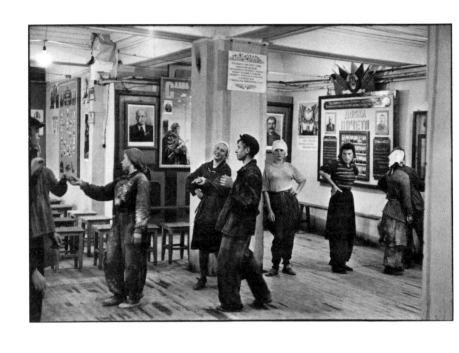

노동자 빌딩의 카페테리아, 메트로폴 호텔, 모스크바, 1954

모스크바, 1955

MOSCOU

"당신과 부인의 비자가 나왔습니다."

"언제 출발할 수 있을까요?"

"원하신다면 지금 당장이라도요."

이 소식이 너무나 갑작스럽고 놀라워, 우리는 약간 당황했다. 사실 우리는 출발 준비가 되어 있지 않았다. 출발 예정 팔 개월 전에 미리 비자를 신청한 것이다. 이렇게 기다리는 동안 우리는 그 여행에 대한 기대를 접었었다. 그러다 나는 두 달 전에 비자 요청을 뒷받침하기 위해 모스크바로 한 부 보낸 내 사진집『결정적 순간』에 대한 반응이 호의적이라는 소문을 전해 들었다.

파리 주재 소련 영사관에서 우리의 여권에 비자 스탬프가 찍힐 때, 나는 내 네거티브 필름들을 소련에서 현상해야 할 것이라는 말을 들었다. 그래서 평소에 쓰던 특별 제품을 부랴부랴 구입했다. 이제 신원증명서를 받고 티켓을 구입하는 일만이 남았다.

1954년 6월 8일 우리는 프라하로 가는 급행열차를 탔다. 내 아내도 나도 비행기 여행을 좋아하지 않는다. 비행기는 너무 빨

라서 한 나라에서 다음 나라로 이동할 때 일어나는 점진적인 변화를 볼 수 없다. 나는 1930년 이래 체코슬로바키아에 간 적이 없었다. 우리는 프라하에서 하룻밤을 보냈고, 이튿날 프라하에서 모스크바로 가는 급행열차를 탔다. 침대칸에 탄 우리는 복도 끝에 놓인 사모바르(소련의 물 끓이는 주전자)부터 소련에서 크게 유행하는, 무늬 찍힌 비로드 커튼에 이르기까지 모든 것이 신기하기만 했다. 기차는 체코슬로바키아를 길게 가로질러 갔다. 이튿날 우리는 수비에트이 국경 기차역 춥에 노착했다.

우리 여행의 후반부는 꼬박 이틀 반 동안 지속되었는데, 이 중 거의 스물네 시간은 소련에서 지나갔다. 모스크바 역에 내린 우리는 대도시에 도착한 시골 농부와 같은 기분이었다. 그만큼 발견의 감동이 컸던 것이다. 우리는 모든 것을 보고 싶었고 모든 것을 알고 싶었다. 나는 이 나라에 와 본 적이 전혀 없었고, 그래서 곧바로 작업에 착수하고 싶었지만, 다른 곳에서처럼 자유롭게 사진을 찍을 수 있는지 없는지를 알 수 없었다. 특별 허가가 필요하다는 말을 파리에서 들었고, 촬영 허가를 얻으려면 긴 설명이 필요하지 않을까 염려되었다. 만일 그래야 했다면 내 르포르타주는 많이 달라졌을 것이다.

그러나 나는 모스크바에서 공식적인 허가를 필요로 하는 군사 목표물, 철로의 주요 분기점, 도시의 전경, 몇몇 공공 기념물을 제외하고는 외국인들도 자유롭게 사진 찍을 수 있다는 것을

알게 되었다.

무엇을 보고 싶은가 하는 질문을 받고서, 나는 무엇보다도 사람들에게 관심이 있다는 것, 거리, 상점, 일터 등 일상적 삶이 드러나 보이는 모든 곳, 내가 사진 찍고자 하는 사람들을 방해하지 않고 발소리를 죽여 접근할 수 있는 모든 곳에서 보는 것을 좋아한다고 설명했다.

이런 기준으로 우리는 계획을 세웠다. 소련에서 나의 전문적인 사진 촬영법은 일반화해 있지 않았고, 게다가 내 아내와 나는 러시아어를 몰랐다. 우리에게는 통역원이 배정되어 있었다. 그는 매일 아침 호텔로 우리를 데리러 와서, 우리가 선택한 장소로 안내해 주었다. 몇 가지 허락이 필요한 경우, 그는 우리를 대신해 교섭을 맡았다. 우리에게 그는 매우 유익했다. 때때로 거리에서 분명히 외국인으로 보이는 사진가가 아주 가까이에서 얼굴에 카메라를 들이대면 놀라는 사람들이 있었다. 그들이 내게 다가온다. 그들의 말을 알아듣지 못하는 나는 미리 익혀 놓은 (거의) 유일한 러시아어 문장을 말한다. "토바리치 페레보치크 수이다.(Tovaritch Perevotchik Suida, 통역원 동무가 여기 있소)" 나는 공손하게 인사하고는, 통역원이 행인들에게 사정을 설명하는 동안 사진 찍는 작업을 계속했다. 마침내 그들은 나에게 관심을 갖지 않게 되었다. 이런 식으로 나는 마치 내가 거기에 없는 듯이, 살아가고 행동하는 많은 사람들의 사진을 찍

을 수 있었다. 모스크바에 도착하기 전에 이미 소련에 대한 사진을 많이 보았지만, 나의 첫 반응은 발견의 놀라움이었다. 나의 관점에서는 소재가 여전히 신선하고 거의 다뤄지지 않은 느낌이었다. 그래서 나는 모스크바 사람들의 직접적인 이미지를 일상생활과 인간관계 속에서 드러나는 그대로 포착하고자 했다. 그 이미지들이 얼마나 단편적인지를 나는 알고 있다. 그러나 그것들은 나의 시각적 발견을 재현해낸 것이다.

파리로 돌아와서 우리에게 제기된 질문들은 내게 아주 흥미로웠다. 우리는 불과 얼마 전에 떠나온 나라와의 사이에 놓인 거리와 격차를 마치 백미러를 통해 보듯 볼 수 있었다. 때때로 나는 대답할 수가 없었다. 어떤 사람들은 나에게 "그래 그곳은 어떻던가요?" 하고 말하고는 내가 입을 열 틈도 주지 않고 오로지 자신들의 견해만 피력했다. 또 어떤 사람들은 "아, 저런, 거기에서 돌아오는 길이군요!" 하고 내뱉고는, 가족 모임에서 너무 예민한 문제가 제기될 때처럼, 어색하고 신중한 침묵을 지켰다.

1955

추신

나는 경제학자도 기념물 사진가도 아니고 물론 기자도 아니다. 내가 추구하는 것은 무엇보다도 삶에 관심을 기울인다는 것이다.

첫번째 여행 이후 십구 년이 지났을 때, 나는 소련을 다시 보고 싶었다. 사실상 어떤 나라의 과거와 현재를 비교해 차이를 파악하고 연속성의 끈을 포착하려고 시도하는 것만큼 많은 것을 보여주는 것은 없다.

카메라는 사물의 이유를 묻는 물음에 답하기에 적합한 도구가 아니다. 오히려 이 물음을 끌어내기 위한 것이다. 최선의 경우 카메라는, 직관이라는 고유한 방식으로, 묻는 것과 동시에 답한다. 그래서 나는 '객관적 우연(hasard objectif)'을 찾아 능동적으로 소요(逍遙)하는 가운데 카메라를 이용했던 것이다.

1973

쿠바, 1963

Cuba

미국 사진가를 쿠바에 보낼 수 없던 『라이프』는 이미 첫번째 중국 여행 때 그랬던 것처럼 나의 프랑스 여권으로 쿠바 여행을 해보면 어떻겠느냐고 제안했다.

나는 1934년에 쿠바의 위대한 시인 니콜라스 기옌(Nicolas Guillen)과 친분을 맺었었는데, 그가 쿠바의 문화교류를 맡고 있다는 것을 알고 그에게 내 여행 계획을 알렸다. 그는 곧바로 나를 초대하겠다고 말했고, 그 바람에 나는 툭 터놓고 내 르포르타주가 『라이프』에 실릴 것이라고 말했다. 그는 내게 "좋아요, 하지만 무엇을 하고 싶소?" 하고 물었다. 나는, "내가 정말 하고 싶은 것은 이런저런 대표들을 만나는 게 아니라, 아마 파손되었겠지만 카루소(E. Caruso)가 머물렀던 오래된 앙글르테르 호텔(Hôtel d'Angleterre)에 머물러 보는 것 같은 일들이요"라고 말했다. "좋습니다. 달리 필요한 것은 없소?" "통역을 한 사람 붙여 주시오." "당신은 스페인어를 할 줄 알잖소!" "그렇소만, 그렇게 해야 나는 나 자신이 어디에 발을 들여놓는지 알 것이오!"

다음은 내가 돌아와서 『라이프』의 요청에 따라 영어로 쓴 짧은 글이다.

　나는 아마 시각적인 인간일 것이다. 나는 관찰하고 관찰하고 또 관찰한다. 나는 눈을 통해 사물을 이해한다. 실제로 나는 삼십 년 동안이나 방문한 적이 없던 쿠바를, 이를테면 내 정신의 조준기에 놓고 바로 보기 위해 시차(視差)를 바로잡아야 했다. 쿠바 언론에 너무 의존하면, 쿠바에 대한 그릇된 견해를 갖게 될 것이다. 나는 스페인어를 할 줄 안다. 비록 이탈리아어와 멕시코 욕설을 뒤섞어서 쓸지라도 말이다.

　쿠바의 신문은 선전과 주문으로 가득하다. 틀에 박힌 마르크스주의 용어에 실려 전달되는 내용들은 노골적이다. 선전 벽보들을 쳐다보지 않고 지나칠 수는 없다. 어떤 벽보들은 예술적으로 훌륭하지만, 이런 것조차도 우리의 경우처럼 상품 소비를 부추기는 것이 아니라, 사회적 정치적 이념 혹은 생산 실적을 선전하는 것 일색이다. 매우 대중적인 한 포스터는 '공부하는 국가만이 승리할 수 있다!' 고 부르짖고 있었다.

　그러나 내가 보기에는 그 구호들이 떠벌리는 것만큼 낙관적인 사람은 많지 않은 것이 분명하다. 사람들은 자기네들이 유동적이고 매우 복잡한 상황 한가운데에 놓여 있다는 것을 알고 있다. 그들은 산업화를 위해 투쟁하면서도 미래를 염려한다. 그들

은 어쩔 수 없이 엄격한 마르크스주의적 생활방식에 맞춰 살고 있지만, 조직과 공산주의자들이 강조하는 온갖 종류의 획일성에 알레르기적인 반응을 보이고 있다.

쿠바는 물결 따라 흘러가 버린 쾌락의 섬이지만, 가슴속에 아프리카적인 리듬이 깃들어 있는 열대의 라틴 국가다. 사람들은 제멋대로이고, 유머와 친절과 선의가 넘친다. 그러나 또한 그들은 많은 것을 보아 알고 있으며 약삭빠르다. 그들을 공산주의에 대한 열렬한 추종자로 민드는 것은 누구에게라도 쉽지 않을 것이다.

쿠바가 서구 세계 사람들에게 수수께끼와 같은 존재라면, 그 섬에 대해 잘 알지 못하는 공산주의자에게는 더욱 그렇다. 나는 구두를 닦으면서 구두닦이가 그의 친구에게 하는 말을 들었다. "사회주의? 물론 나는 러시아인들과 함께 달에 갈 거야!" 그러자 그 친구는 "그게 여기서 나에게 해주는 게 뭐지?"라고 대꾸했다. 쿠바에 체류하는 동안 나는 이런 농담을 많이 들었다.

어느 누구도 하고 싶은 대로 말하는 자유를 죽이지 못했다. 어느 날 나는 정부의 고위직 관쿠바에서는 아직리와 함께 있던 적이 있다. 대화가 시들해지자 그는 나에게 정부에 대한 최신 농담을 아느냐고 물었다. 그리고는 시작했다. "한 고위 군 지휘관이 미국 여행을 허가받았소. 하지만 이 장교는 미국에서 돌아오지 않았습니다. 피델(Fidel Castro)은 '이런, 또 배반자가 나

왔군!'이라고 말했죠. 마침내 그가 돌아오자 '우리는 모두 자네가 배반했다고 생각했어'라고 말했습니다. 그러자 그 군인은 항변했습니다. 그는 자신의 배를 쓰다듬으면서 이렇게 말했지요. '미국인들은 아주 뒤떨어졌어요. 아직도 몇 년 전의 우리처럼 먹고 있더라니까요.'"

어느 일요일 나는 뛰어난 시인이기도 한 신부를 방문한 적이 있었다. 최근에 출판된 그의 시들을 읽고 있다가 나는 국가영화위원회 위원 몇 명이 그를 찾아오는 것을 보고 놀랐다. 마르크스주의의 원칙대로라면 신부도 마땅히 숙청되어야 할 나라에서 이런 일이 있을 수 있다니. 『엘 문도(*El Mundo*)』에 종교 뉴스가 실린다는 것을 알았을 때에도 나는 역시 놀라움을 금치 못했다.

나는 쿠바의 뛰어난 시인인 한 친구와 함께 하바나 만 건너편의 요루바족의 부두교 축제를 구경했다. 관인 찍힌 정부 허가증이 압정으로 나무에 고정되어 있었다. '디아블리토(diablito, 왕들의 날에 특별히 길거리에서 춤추던, 아프리카 원주민의 방식대로 옷을 입은 흑인 노예—역자)'가 나뭇가지를 휘두르면서 성막(聖幕)에서 막 나오려고 할 때, 그리고 신들린 상태의 춤이 시작되기 직전에, 나는 사진 촬영을 허용해 달라고 요청했다. 누군가가 나에게 공손하게 대답했다. "우리는 평일에는 훌륭한 마르크스-레닌주의자이지만, 일요일에는 아니라오." 나는 그

만두었다.

쿠바인들은 많은 건물을 짓고 있다. 그러나 융통성 없는 공산주의 국가의 단조롭고 무미건조한 실용적인 건축물은 없다. 여기에는 빛과 색깔, 우아함과 상상력이 있다. 프랭크 로이드 라이트(Frank Lloyd Wright), 르 코르뷔지에(Le Corbusier), 루이스 칸(Louis Khan)은 오늘날의 쿠바에서 자신들의 반영을 찾아볼 수 있을 것이다.

정부는 절대적인 규율이 쿠바인 기질과 부합하지 않는다는 것을 알고 있는 듯했다. 예컨대 누구도 복권에 대한 쿠바인의 열정을 뿌리 뽑으려 들지 않았다. 큰 차이라면 그 대신에 복권을 혁명의 도구로 만들었다는 것이다. 그들은 복권값을 낮추었고, 오로지 정부가 더 많은 몫을 차지하도록 만들었다.

그리고 매춘 금지에 관한 정부의 온갖 담화에도 불구하고, 미국과 그 밖의 외국인들에게 쾌락의 섬이었던 이곳에서 완전히 매춘이 사라질 수는 없었다. 거리에서 여자들이 배회하지는 않지만, 그녀들의 사업은 더 은밀하게 행해졌다. 일부 매춘부들은 마음을 고쳐먹도록 설득되어 카마구에이에 있는, 정확한 이름은 기억나지 않지만, 아마 '공예 센터' 비슷한 것이 아니었을까 싶은 직업교육기관으로 들어갔다. 거기에서는 사진을 찍을 수 없었다. 나중에 결혼할 여자들도 있을 텐데, 그렇게 되면 그 사진이 미래의 배우자를 난감하게 할테니 말이다.

프랑스인인 나는 여자들을 바라보기 좋아한다는 것을 고백해야겠다. 쿠바 여자들이 관능적인 곡선을 가진 것은 아주 잘 이해되지만 제인 맨스필드(Jayne Mansfield)의 그것과는 반대되는 것이다.

어느 날 저녁 친구와 함께 호텔 복도를 걷고 있었는데, 매혹적인 젊은 여자가 느닷없이 자기 방의 문을 열고는 머리와 브리지트 바르도(Brigitte Bardot) 못지않은 풍만한 부위를 불쑥 내밀었다. 깜짝 놀란 나는 친구에게 물었다. "누구지?" 그가 나에게 무뚝뚝하게 대답했다. "산업부 직원이야." 그가 얼굴을 붉히면서, "밤마다 러시아어로 된 책을 보면서 산업 계획에 대해 연구하지"라고 덧붙였다.

나로 하여금 많은 생각을 하게 해주었던 것은 소총이다. 관광객이 카메라를 휴대하듯이 쿠바의 민병대는 소총을 휴대한다. 그저 조심하기만 하면 된다. 말을 살펴볼 때는 앞으로 지나가더라도, 총구가 보이면 뒤쪽으로 돌아가는 것이다.

나를 정말로 당황케 한 것은 혁명수호위원회이다. 그들이 사회사업을 하고 좋은 일을 많이 하는 것은 확실하다. 그들은 의복을 분배하고 예방접종을 실시하며 청소년 비행과 싸운다. 그러나 이 위원회는 각 가정과 각 건물에서 무슨 일이 일어나고 있는지 정확하게 알고 있다. 이는 사생활 침해에서 반정부 세력에 대한 조직적 수색에까지 이를 수 있다.

나는 피델과의 면담을 계속 요청했다. 누구도 그를 카스트로라고 부르지 않는다. 그저 피델이라 부른다. 모든 이가 나를 도와주려고 했다. 그러나 문제는 이것, 즉 그는 여전히 치고 빠지는 게릴라처럼 살고 있다는 것이다.

피델과의 면담을 기다리는 동안 나는 내 작업을 계속했다. 예를 들어 사탕수수밭으로 쫓아다닌 끝에 피델의 오른팔 격인 게바라(Ché Guevara)의 초상사진을 찍었다. 게바라는 산업부 장관이라는 직함 이상의 인물이다. 체는 빈폭하시만 현실수의적인 사람이다. 그의 눈은 빛난다. 그의 눈은 넋을 잃게 만들고 유혹하며 매력에 빠지게 만든다. 그는 설득력있는 사람이고 참으로 위대한 혁명가이지만, 결코 순교자는 아니다. 쿠바에서 혁명이 종식된다면, 체는 다른 데서 아주 생생한 모습으로 나타날지도 모르리란 느낌을 받았다.

마침내 나는 피델을 만났다. 캐딜락 한 대가 나를 데리러 왔는데, 바닥에 기관총이 잔뜩 놓여 있어서 무릎을 턱까지 올리고 앉아야 했다. 나는 그가 연설하기로 되어 있는 찰리 채플린 극장의 무대 뒤에서 그를 만났다. 이 사람은 메시아이자 잠재적인 순교자이다. 체와는 반대로, 혁명이 사라지는 것을 보기보다는 오히려 죽기를 선호할 것이라 생각한다. 그는 또한 존경받는 두목이다. 이것은 의심의 여지가 없다. 그의 부하들은 그가 들어올 때까지 서로 웃고 농담한다. 그러다가 대장이 거기 있다는

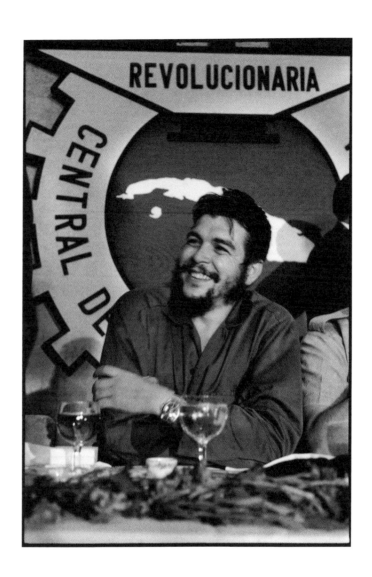

게바라, 쿠바, 1963

것을 알게 된다.

그의 수염은 불우한 사람들을 위한 둥지라고 말할 수 있을 것이다. 그는 큰소리로 마르크스주의에 관해 말한다. 그러나 이것은 그의 수염도 목소리도 아닌 그의 머릿속에 있는 것이다. 그는 미노타우로스의 머리, 메시아의 확신을 지니고 있다. 그에게는 강한 자력(磁力)이 있다. 어떤 면에서 그것은 타고난 힘이다. 그는 사람들을 일종의 매혹적인 군무(群舞) 속으로 끌어들인다… 프랑스인 관찰자로서 나는 언실한 시 세 시간이 지난 후에도 여자들이 여전히 황홀경 속에서 몸을 떨고 있다는 것을 알아차렸다. 그러나 그 세 시간 동안 남자들은 모두 자고 있었다는 사실을 나는 덧붙이지 않을 수 없다.

1963

사진가들과 친구들에 관하여

Si, en faisant un portrait
on espère saisir le silence
intérieur d'une victime
consentante, il est très
difficile de lui introduire
entre la chemise et la
peau un appareil photo-
graphique,
 Quant au portrait au
crayon, c'est au dessina-
teur d'avoir un silence
intérieur —

 18.1.1996

초상사진을 찍을 때 SI EN FAISANT UN PORTRAIT, 이
에 동의한 희생자의 내면의 침묵을 포착하고 싶어도, 그의 셔츠
와 살갗 사이에 카메라를 밀어 넣기란 매우 어렵다.

연필로 그리는 초상화로 말하자면, 내면의 침묵은 화가에게
달려 있는 것이다.

1996. 1. 18

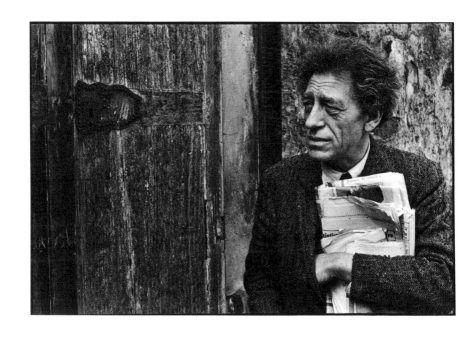

알베르토 자코메티, 1961

알베르토 자코메티를 위하여

POUR ALBERTO GIACOMETTI

시련의 흔적이 깃든 얼굴에 표정의 변화가 거의 없다. 그토록 안면은 놀라움을 불러일으킨다. 그가 당신에게 귀를 기울였는지조차 확신할 수 없다. 그러나 얼마나 굉장한 대답인가! 그토록 다양한 주제에 언제나 정확하고 심오하며 개성적인 대답이 들려오지 않는가.

자코메티는 내가 아는 사람들 가운데 가장 지적이고 가장 명철한 사람 중의 하나다. 그는 자신에 대해 정직하고 자기 자신의 작업에 대해 엄격하며 가장 어려운 것에 악착스레 달라붙는 사람이다. 파리에서 그는 오후 세시쯤에 일어나 길모퉁이의 카페로 가서 일하다가, 몽파르나스에서 산책하고, 새벽에 잠자리에 든다. 아네트(Annette)는 그의 아내다.

자코메티의 손톱은 언제나 시커멓다. 그렇지만 그는 옷차림이 단정하고 가식이 조금도 없다. 그는 자신의 죽마고우 가운데 한 사람이자 은행가이며 조각가인 피에르 조스(Pierre Josse)와 자신의 형제 디에고(Diego)를 제외하고는, 다른 조각가들과 함께 조각에 관해 거의 이야기하지 않는다. 알베르토가 나와 똑같

이 세잔(P. Cézanne), 반 아이크(H. van Eyck), 우첼로(P. Uccello)를 열렬히 좋아한다는 것은 나에게 하나의 기쁨이었다. 그는 나에게 사진에 관해, 취해야 하는 자세에 관해, 그리고 컬러사진에 관해 참으로 옳은 말을 해주었다.

세잔과 다른 두 사람에 관해 그는 탄복하는 어조로 말했다. "그들은 괴물이야." 그의 얼굴은 깊이 파인 주름살을 제외하면 그 자신의 것이 아닌 조각품 같아 보인다. 한쪽 발꿈치가 지나치게 앞으로 나오는 그의 걸음걸이는 매우 특이하다. 잘은 모르지만, 아마 사고를 당했을 것이다. 그러나 그의 사유의 발걸음은 더 독특하다. 그의 대답은 당신이 말한 것을 훨씬 넘어선다. 그는 선을 긋고 모든 것을 합산하며 또 다른 방정식을 세운다. 가장 덜 관습적이고 가장 정직한 정신의 대단한 민첩성이다.

이탈리아로부터 삼사 킬로미터 떨어져 있는 스위스 그리종 주의 스탐파 시에는 그의 어머니 집이 있는데, 그녀는 아흔의 나이임에도 생기가 넘치고 지적이며, 자신의 마음에 드는 그림이 완성되었다고 느낄 때 자기 아들의 작업을 멈추게 할 줄 안다. 그의 아버지의 아틀리에는 낡은 곳간이다. 알베르토는 여름이면 거기에서 작업하고, 겨울이면 식당에 틀어박힌다. 그의 형제 디에고와 그는 파리에서 날마다 어머니에게 전화를 건다. 디에고는 지극히 겸손하고 매우 신중하다. 알베르토는 디에고가 지닌 조각가로서의 재능에 크게 감탄한다. 디에고는 매우 아름다운 가

구들을 만들고 알베르토의 조각품들을 주조한다. 알베르토는 여러 번 나에게 말했다. "조각가는 내가 아니라 디에고라네."

그의 아버지가 태어난 집은 지금 마을 여관이 되어 있는데, 그의 사촌 누이의 소유이다. 그곳의 식료품점은 또 다른 사촌 누이가 운영하고 있다. 그가 정물화를 그리기 위해 산 사과의 값을 물으면, 그녀는 "음, 그림을 얼마에 파느냐에 달려 있어!" 라고 답한다. 알베르토는 때때로 싫증을 느끼곤 한다고, 정물화와 풍경화 그리고 초상화 등 너무 많은 것을 한꺼번에 하려고 한다고 내게 말했다. 두 가지에만 전념해야겠다는 것이다. 이러한 절약 감각은 대단한 것이다. 그것은 취향의 절제다.

그의 전람회 개막일은 커다란 사건이지만 정작 그에게는 몹시 걱정스러운 문제다. 그가 말한다. "정해진 날에 내가 갖고 있는 모든 것을 꺼내서 보여주고 '이것이 나의 현주소'라고 말해야 해." 그의 정직성이 또 한번 여실히 드러난다. 그가 뭐라 하건, 그의 작품은 아름다움과 떨어질 수 없는 사이라는 인상을 준다.

알베르토에게 지성은 감수성을 위한 도구지만 몇몇 영역에서 그의 감수성은 야릇한 형태를 띤다. 예컨대 그는 자유분방한 감정에 대해 깊은 경멸을 내보인다. 어쨌거나 그것은 침대에서 밀크커피를 마시는 알베르토를 묘사하는 것 못지않게 『퀸(*Queen*)』의 독자들과도 상관없는 일이다. (이 글은 영국 잡지 『퀸』1962년 5월호에 실렸다—역자) 그만해 두자, 그는 내 친구다.

에른스트 하스

ERNST HAAS

나에게 에른스트는 감성 자체였다. 그는 저항할 수 없는 매력과
재치를 지니고 있으며, 세계와 그 색깔, 그 기원부터 세계가 지
니고 있었던 '성충들', 그가 자신의 사진에서 그토록 생생하게
표현한 다양한 문화에 대한 지식을 가지고 있었다.

그는 인간적인 이해의 긴 꼬리를 뒤에 남기고 혜성처럼 잽싸
게, 그토록 절묘하게 사라졌다.

그가 이 글을 읽었다면 터뜨렸을 너털웃음과 나를 놀려 댔을
말이 들리는 듯하다.

1986. 9. 15

로메오 마르티네즈

ROMÉO MARTINEZ

내 소박한 생각으로는, 로메오 마르티네즈는 많은 사진가들이
그에게 사죄를 간청하러 오는 고해신부다.

그 자신의 큰 죄는, 그가 사진에 바친 이러한 숭배가 베풀어
줄 수 있는 것이 무엇인지를 묻지 않았다는 것이다.

우리 모두에 대해 그는 우리 자신보다 더 많이 알고 있다.

1983

로베르 드와노

Robert Doisneau

우리의 우정은 시간의 어둠 속으로 사라진다. 이제 우리는 연민
으로 가득 찬 그의 웃음도, 익살과 깊이를 지닌 그의 촌철살인의
응답도 들을 수 없을 것이다. 결고 두 빈 밀하지 않으면서노 매번
우리에게 주는 경이로움. 하지만 그의 깊은 친절, 모든 존재와
소박한 삶에 대한 사랑은 그의 작품 속에서 영원할 것이다.

1994

사라 문

SARAH MOON

'물음표?(*Point d'interrogation ?*)' 이것은 조금도 상투적이지 않은 기록영화를 위해 사라 문이 선택한 제목이다. 나는 이 기록영화로부터 매번 벗어나려고 하나, 그녀는 끊임없이 나를 거기에 붙들어 놓는다.… 이 영화에 대해 나는 여러 번 자문한다. "무엇에 관한 영화지?" 결국 아무 답도 얻을 수 없다. 다른 분야에서와 마찬가지로 사진에서도 순간은 물음이자 동시에 대답이다. 사진에서 나를 열광시키고 이끌어 가는 것은 자세와 정신의 일치다. 거기에는 이원성도 규칙도 없다.

　사라 문은 아무런 선입견 없이 아마추어용 소형 비디오카메라를 들고 투명하고 명석한 모습으로 나타나 나와 대면했다. 당시 나는 성수반(聖水盤) 속의 악마처럼 몸부림치는 심술궂은 개였다. 그녀는 나의 횡설수설에도 불구하고 내가 무엇이건 말하도록 내버려두었다. 그녀는 내가 몰두하는 세 가지 활동, 즉데생과 사진과 기록영화를 균형있게 엮어 나갔다. 그러나 관점은 하나였다. 사라 문은 내가 제법 알려져 있는 분야인 사진을특별히 중시하려고 하지 않았다. 나의 유명세는 무거운 부담이

다. 나는 기수(旗手)가 되고 싶지는 않다. 나는 평생을 좀더 잘 관찰하기 위해 사람들의 눈길을 끌지 않으려 애썼다.

사진에 대한 차별, 전문가들의 세계가 사진에 부여한 고립 상태는 나에게 충격적이다. 사진가들, 미술가들, 조각가들… 누구에게나 조형감각이 있거나 개념적 사유의 감각이 있다. 누가 어떤 것을 선호하느냐 하는 것은 내가 상관할 문제가 아니다. 나의 문제는 삶 속에 존재한다. 순간의 충만한 의미를 포착하는 것. 내 관심은 사유에만 끌리지는 않는다. 사진은 수공업이다. 움직이고 이동해야 한다.… 육체와 정신은 하나가 되어야 한다. 여담이지만, 초현실을 지향하는 젊은 부르주아가 철로 침목에 못을 박거나 공동묘지나 자동차 공장에서 일하거나 커다란 구리솥을 씻고 건초를 만드는 따위의 육체 노동을 해야 했던 삼년간의 포로 생활은, 부자유스러웠지만 유익한 것이었다. 나는 오직 탈출이라는 한 가지 생각만으로 이 모든 일을 견뎌냈다. 사라 문은 이것을 이해했다. 나는 그녀의 영화를 여러 번 보았지만, 아마 그녀의 섬세함 덕분일 터인데, 그녀의 영화가 나와 무슨 관계가 있는지 아직도 이해하지 못한다. 얼마나 행운인가!

로버트 카파

ROBERT CAPA

나에게 카파는, 번쩍거리는 의상을 입었지만 소를 죽이지는 않는 투우사였다. 위대한 경기자인 그는 소용돌이 속에서 자기 자신과 남들을 위해 고결하게 싸웠다. 운명의 여신은 그가 영광의 절정에서 쓰러지길 원했다.

1996. 1. 18

Each time André Kertész's
shutter clicks I feel his heart
beating; in the twinkle
of his eye I see Pythagore's
sparkle.
 All this in an admirable
continuity of curiosity.

3.1984

앙드레 케르테스

ANDRÉ KERTESZ

앙드레 케르테스가 셔터를 누를 때마다, 나는 그의 심장이 뛰는 것을 느낀다. 그의 반짝이는 눈에서 나는 피타고라스의 섬광을 본다. 이 모든 것에, 한번도 기대에 어긋난 적이 없는 그의 찬탄할 만한 호기심이 수반된다.

1984. 3

테리아드

Tériade

— 조심스러움과 열정.

— 1926년부터 예술과 우리 시대에 관한 통찰력을 드러낸 그의 스라소니의 눈과 박력있는 필력.

— 오랜 교양에서 나온 예민한 직감.

그러나 이 모든 것을 적어 놓는들 무슨 소용이 있을까.

— '베르브(verve, 풍부한 재치)' 라는 말은 창조적 환상인데, 그러므로 그의 '베르브(VERVE, 1973년 테리아드가 설립한 출판사의 이름—역자)' 는 언제까지나 그를 멋지게 묘사할 것이다.

1997. 1

장 르누아르

JEAN RENOIR

1936년 나는 작품 목록을 소개하는 일종의 영업 대표자로서, 무척 힘들여 고른 사십여 장의 내 사진 모음집을 그에게 보여주고는, 혹시 조감독이 필요하지 않은지 물었다. 얼마 전에 나는 초현실주의 시절부터 알고 지낸 루이스 부뉴엘(Louis Buñuel)로부터 부정적인 대답을 들은 터였다.

장은 여러 다른 사람들과 함께 나를 고용해 〈삶은 우리의 것(*La vie est à nous*)〉이라는, 인민 전선에 대한 열광이 불러일으킨, 온통 뒤죽박죽이고 초보적인 일종의 소용돌이 같은 영화의 촬영을 돕도록 했다. 그는 〈피크닉(*Une partie de campagne*)〉을 찍을 때 다시 나를 제2조감독으로 고용했다. 자크 베케(Jacques Becker)는 제1조감독이었고, 루키노 비스콘티(Luchino Visconti)는 참관인으로 거기 있었다.

미국에서 조감독은 엄연한 별도의 직업이었지만, 우리의 경우에는 감독이 되기 위한 수습과정이었다. 그러나 장은 내가 결코 감독이 되지 못할 것이라는 사실을 매우 빨리 알아차렸다.(나 또한 그랬다) 실제로 사진기자의 직업은 기록영화와 더

가까운 반면에, 위대한 감독은 소설가처럼 시간을 다룬다.

제2조감독은 모든 것을 해야 하는 하녀와 비슷하다. 가령 나는 실비아 바타이유(Sylvia Bataille)를 유혹하는 장면에 사용하기 위한 전축을 찾아 고물상을 뒤져야 했으며, 〈게임의 규칙(*Le règle du jeu*)〉을 위해서는 솔로뉴에서 성을 찾아내야 했고, 달리오(Dalio)에게는 엽총 사용법을 가르쳐야 했다.…

그러나 내가 열정을 기울였던 것은, 간혹 오전의 촬영 직전에 열리곤 했던 일종의 즉흥 독회에서 정확한 말을 찾아내는 것과 같은 대본 다듬는 작업이었다. 장은 삶의 기쁨과 섬세함이 넘쳐흐르는 강이었다. 그는 강렬함 자체였다. 어느 날, 우리가 영어의 영향을 받고 있다는 것을 우리에게 알려 주기 위해 그는 우리에게 "베케, 카르티에, 자네들은 '더(the) 더(the)'라고 말하는군"이라고 했는데, 정작 그는 변두리 하층민들의 말투를 흉내내고 있었다. 누구나 그가 함께 일하는 사람들에 대해 갖는 애정을 피부로 느꼈다. 그에게는 작은 역할도 큰 역할만큼 중요했다. 그는 배우 학교 출신들을 싫어했다. 그 지루하고 현학적인 세계는 그의 스타일과 정말로 맞지 않았다. 반대로 그는 관중을 유혹하기 위한 한두 가지 행위만 익힌 뮤직홀 출신의 배우들을 좋아했다.

그러나 장은 투사가 아니었다. 그는 자신을 귀찮게 구는 모기와 파리를 잡아채려는 몸집 큰 동물처럼 격렬하게 몸을 움직였

다. 언제 공놀이를 제안할 것인가, 언제 보졸레 한 병을 가져올 것인가, 언제 피에르 레스트랭게즈(Pierre Lestringuez) 같은 그의 친구들을 부를 것인가를 알아야 하는 것은 조감독들의 몫이었다. 장은 또한 자신의 조감독들이 영화에서 사소한 단역을 맡기를 바랐는데, 이는 그들로 하여금 카메라 앞에 섰을 때의 느낌을 알도록 하기 위해서였다. 가령 고위 성직자 역을 맡은 피에르 레스트랭게즈는 조르주 바타이유(Georges Bataille)와 내가 포함된 신학생들의 산책을 인도했고, 나는 실비아 바타이유의 속치마가 그네 위에서 살랑거리고 있는 것을 발견하고 어안이 벙벙했다.

〈피크닉〉을 촬영할 때에는 비 때문에 어려움을 겪었다. 우리는 마를로트에 있는 장의 별장을 대피처로 삼았다. 거기에는 빈 액자들이 많았다. 아버지의 작품들이 아들의 작품에 자금을 조달하는 데 사용되었던 것이다. 〈게임의 규칙〉에 대해 말하자면, 이 경이로운 영화에는 전쟁 전야를 예감케 하는 면이 있었고, 그 성에서의 드라마는 장의 실생활에서도 벌어졌다. 이것은 철저히 비밀에 붙여졌지만, 어떤 일들은 눈치만으로도 알 수 있는 법이다. 그의 편집 담당자로서, 베케와 내가 '작은 사자'라고 부른 마르그리트(Marguerite)는 몇 년 전부터 그의 애인이었다. 그는 이 영화를 만들 때 디도(Dido)를 고용했는데, 나중에 그는 디도와 결혼했다. 전쟁 전의 관중은 희극적인 것과 비극적인 것

의 혼합을 받아들이지 못했는데, 이 영화의 완전한 실패는 장에게 깊은 상처를 주었다. 그런 다음 그는 〈라 토스카(*La Tosca*)〉를 촬영하기 위해 조감독 칼 코흐(Karl Koch)와 함께 이탈리아로 떠났다.

많은 세월이 흐른 후 할리우드에서 나는 장과 디도를 다시 만났는데, 거기에서 그들은 특히 장 가뱅(Jean Gabin), 생-텍쥐페리, 작곡가 한스 에르슬러(Hans Ersler), 장의 아버지의 옛 모델이었던 가브리엘(Gabrielle)과 사주 어울렸다. 곧이어 그는 잔느 모로(Jeanne Moreau)와 함께 프랑스에서 영화 한 편을 만들려고 했으나, 제작사들은 치사하게도 그가 촬영을 끝마치지 못할까 봐 두려워했다. 마침내 트뤼포(F. Truffaut)와 리베트(J. Rivette) 그리고 로셀리니(R. Rossellini)는 제작사들에 대해, 만약 장에게 불행한 일이 일어나면 자신들이 영화를 완성할 것이라고 보증해야 했다.

1975년의 어느 날 나는 그로부터 애정 어린 편지를 한 통 받았다. 이 편지에서 그는 나에게 사진을 포기하는 이유를 밝혔다. 나중에 우편물을 정리하다가 봉투는 찢어 버리고 편지만을 간직했다. 그 다음날 나는 그의 부고(訃告)를 받았다. 그러나 그의 활기찬 웃음과 빈정거리는 어조 그리고 그토록 음악적인 목소리는 여전히 내 마음속에서 울리고 있다.

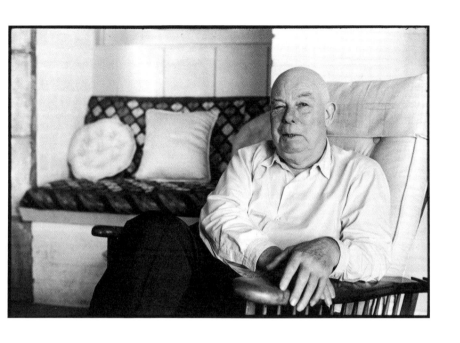

장 르누아르, 1967

내 친구 심, 데이비드 세이무어

Mon ami Chim, David Seymour

심은 카파처럼 몽파르나스의 프랑스인이었다. 그는 체스 선수에 필적할 만한 명석함을 지니고 있었다. 수학 선생의 면모를 지닌 그는 자신의 폭넓은 호기심과 교양을 많은 영역에 적용했다.

우리는 1933년부터 친구였다. 그의 확고한 비판 정신은 빠르게 주변 사람들에게 필수적인 것이 되었다. 그에게 사진은 체스보드 위에서 움직이는 치밀한 지능의 장기말이었다.

그가 예비해 둔 장기말들 가운데 하나는, 부드러운 권위를 지니고 구사하는 섬세한 식도락이었다. 그는 언제나 좋은 포도주와 잘 조리된 요리를 주문했다. 그의 우아함은 검은색 비단 넥타이들에서 잘 드러났다.

그의 통찰력, 그의 섬세함은 그에게 슬픈 미소, 때로는 실망한 듯이 보이는 미소를 짓게 만들었다. 누군가가 그의 비위를 맞추려 할 때면 이런 미소를 짓곤 했다. 그는 아주 인간적인 온정을 주었고, 또 원했다. 그에게는 도처에 친구가 많았다. 그는 타고난 대부였다.

내가 그의 친구 데이브 쉰브룬(Dave Schoenbrun)에게 그의 부음(訃音)을 알리러 갔을 때, 그가 내게 이렇게 말했다. "당신과 나는 거의 친분이 없소. 그렇지만 심은 우리 둘 모두의 친구였소. 그는 비밀스런 구석이 많았는데, 그것들을 서로 소통시키는 걸 잊어버렸던 것 같구려."

그는 자기 직업의 속박을 받아들였고, 자신의 개성과 아무런 관계가 없는 것 같은 상황 속에서 용기있게 처신했다. 심은 심장의 상태를 진단하기 위해 의료상자에서 청진기를 꺼내는 의사처럼 자신의 카메라를 꺼냈다. 정작 그의 심장은 약했다.

1996

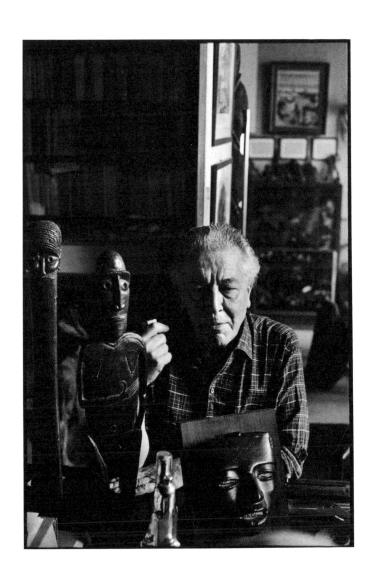

앙드레 브르통, 1961

앙드레 브르통, 태양왕

ANDRÉ BRETON, ROI SOLEIL

I

내가 그를 알게 된 것은 아마 1928년이나 1929년일 것이다. 나는 초현실주의자들이 모이는 블랑슈 광장의 카페에 열심히 드나들었으나 발언을 하기에는 너무 소심하고 젊어서 그저 탁자 끄트머리에 앉아 있었다. 전쟁이 터진 이후에 나는 아시아 등지에서 살았으므로 그를 거의 만나 보지 못했지만, 내가 다시 그의 스튜디오로 찾아갔을 때 그곳은 예전 그대로 기이한 부적들의 골동품상과도 같은 모습이었다. 그는 태양왕처럼 위압감을 주었지만, 나만큼 위축되기도 했다. 인사말과 찬사가 쏟아졌지만, 만일 사전 예고 없이 찾아갔을 때 과연 그가 화를 내거나 당신을 쫓아내지 않으리라고는 누구도 장담할 수 없다. 무슨 말인고 하니, 이 점잖은 신사는 언제나 깊은 위엄과 대단한 고결함을 지니고 있는 것이다. 매력적인 칠레 여자인 그의 아내는 남편 앞에 모습을 드러내지 않았는데, 내 생각으로는 의도적이었던 것 같다.

그는 한껏 격식을 차리고 가파른 삼단 층계를 내려가서 밖으로 나가더니 나를 따라왔던 내 누이를 위해 맛좋은 아이스크림을 사 왔다. 그는 연어살빛의 셔츠를 입고 있었다. 그는 내가 말하는 동안 나를 주의깊게 바라보았으나 자신의 생각은 전혀 드러내지 않았다. 이튿날 나는, 위치가 레 알 지역이라는 것 말고는 내 젊은 시절과 똑같은, 그가 젊은 신출내기들을 만나는 카페인 '비너스의 산책'에 가 보았다. 신문팔이가 '드브레(M. J. P. Debré, 프랑스의 정치가이자 법학자로, 레지스탕스 이래의 드골주의자—역자)의 브르통 계획 개시'라는 일면기사의 표제를 외치면서 지나갔다. 이거야말로 더할 나위 없이 초현실주의적이었다. 모두들 웃었으나, 그는 태연했다. 먼 곳에 있는 사람들의 이해를 위해 굳이 말하자면, 그것은 브르타뉴 농민들의 불만과 관련된 기사였다.〔불어로 '브르통(Breton)'은 '브르타뉴의'란 뜻이다—역자〕

사자 갈기처럼 언제나 도도하게 뒤로 넘겨 빗은 머리 때문에 그에게 여자 같은 면이라고는 전혀 없지만, 기이하게도 약간 여성적인 데가 있다. 아마 커다란 엉덩이 때문이 아닐까 싶지만, 좀더 관찰해 보아야 할 것이다. 달리(S. Dali)가 브르통에게 "자네와 함께 자는 것이 꿈"이었다고 말하자, 브르통은 아주 의젓하게 "그렇게 해보라고 하지는 않겠네, 친구"라고 쏘아붙였던 기억이 난다.

요컨대 그에 관한 일화는 수없이 많지만, 이런 일화들 말고라도 나는 충심으로 초현실주의에 빚을 지고 있다. 나에게 카메라의 렌즈로 무의식과 우연의 잔해를 뒤져야 한다는 것을 가르쳐준 것은 초현실주의였기 때문이다.

II

생-시르크-라포피. 로트 강 주변 절벽 위에 자리잡은 중세 마을이다.

어느날 저녁 브르통은 마을의 호텔에서 독한 백포도주 한 잔을 마시기 위해 그곳을 가로질러 갔다. 지난 시대의 마술사처럼 뒤로 빗어 넘긴 그의 덥수룩한 갈기는 바람에 휘날리고, 머리는 관광객-순례자 무리와 그들이 타고 온 자동차인 404와 2CV 위로 높이 들려 있지만, 안면이 있는 주민들에게 인사할 때에는 매우 낮게 기울어진다.

나에 대해 그는 언제나 우호적이고 정중했지만, 내가 나의 염탐 기계를 꺼내자마자 일그러지고 심지어 고통스럽게까지 보이는 억지 미소를 짓곤 했다. 결국 십여 장 중에서 단지 여섯 장만의 쓸 만한 사진을 들고 돌아왔던 것은, 내게는 훌륭한 훈련이었다. 또한 그가 폭풍우 속의 등대와 같은 눈으로 잠시 그곳에 머물고 있던 젊은 초현실주의자 세 명과 자기 아내 앞에서

위고(V. Hugo)와 르키에(J. Lequier) 그리고 보들레르(C. Baudelaire)를 읽는 동안, 얼마나 많은 불가능한 사진이 나의 눈에만 머물러야 했던가. 그 방은 그들의 숨결과 벽에 걸린 소박한 그림들, 앙리 3세풍의 찬장, 나비 표본 상자들, 고딕식 창문들로 가득했다. 자갈이 깔린 정원은 산뜻했다. 브르통이 열중하는 것은 로트 강에서 마노(瑪瑙)를 찾는 것이었는데, 그는 내게 그것이 비의(秘義)에 대한 탐색이라고 말했다. 우리는 두 차례 함께 있었는데, 내가 그로부터 이십 미터나 떨어져 있고 시냇물이 졸졸거리는데도 그는 내 라이카의 셔터소리를 귀신같이 듣고는 너그러운 선생처럼 나에게 "그만해!"라는 의미의 손가락 신호를 보냈다. 그렇지만 나는 다른 손으로 내 발치의 자갈밭을 뒤졌다. 우리는 한 등급 낮은 고물 마노가 어디에 많은지 알고 있었다. 브르통은 돌아와서 카페의 테라스에 놓여 있는 관목 화분에 남는 것을 내버렸다.

사람들은 마을의 작은 식당에 있는 나무 그늘 아래에서 정해진 시간에 식사를 하곤 했다. 브르통은 식사 시간을 정확하게 지켰다. 그는 식사하러 오는 다른 손님들에게 즉석에서 인사하지만, 그들의 인사 끝의 "맛있게 드세요!"라는 말에는 약간 짜증스러워 했다. 옆 식탁에서 천박한 대화가 들려올 때 그는 신경질이 나는 것을 간신히 참았다. 그는 다시 세잔과 다른 사람들에 대한 혹평을 늘어 놓았다. ("당신 세잔을 좋아하는군!" 그

가 식탁을 가로질러 내 코를 향해 꼬장꼬장하게 손가락질을 하면서 힐난한다.) 그의 공격은 일반적으로 도덕 원칙들에 근거를 두고 있다. 그는 (우첼로를 제외하고) 이탈리아를 싫어한다. 그의 공격은 사람들의 도덕적 태도에 근거한 것이었다.

브르통은 지극히 예절바르고 약간 딱딱하나 정직한 신사, 로마 교황 같은 사람이었다. 험담하기 좋아하는 사람들이라면 잘난 척하는 사람이라고 할 수도 있으리라. 어쩌면 그 자신은 수줍어하는 우유부단한 사람이 아니었을까. 그가 "이런저런 것들을 좋아하는 당신은… " 하고 정중하게 말한 후에 당신을 저주할지 비난할지는 아무도 알 수가 없어서 당신 스스로 물어 보지 않을 수 없는 일이다.

삼 사프란

SAM SZAFRAN

삼, 나는 그에게 많은 것을 빚지고 있다. 테리아드와 함께 그는 약 이십오 년 전에 나에게 사진가의 일을 영원히 그만두라고 한 매우 드문 사람들 중의 하나다.

내가 사진을 포기한 것에 놀란 사람들에게 그는 다음과 같이 대답한다. "그가 좋다면 그림을 그리게 내버려 두세요. 어쨌든 그는 사진 찍기를 그만둔 게 절대 아니에요. 단지 지금은 카메라가 아니라 마음으로 사진을 찍고 있는 것뿐이오."

나는 여전히 정식으로 입문한 미술비평가가 아니므로, 그의 작품에 관해 말하지는 않겠다. 내가 말하려는 건 무엇보다도 삼이 자신과 사이가 나빠진 사람들에 대해 계속해서 좋게 말한다는 점이다.

삼의 사유는 독특하고 엄밀하며 끝에 가죽뭉치를 댄 검으로 찌르는 것처럼 예리하다. 결코 수다가 아닌 경험에 의해 길러진 그의 대화는 놀라울 정도이다.

나에게 삼은 곡예처럼 절묘한 지성, 융화의 마음, 섬광을 발하는 부조리이다.

그런 만큼 손에 파스텔이나 목탄을 들고 있는 그는 잘 조율된 클라브생 같다.

그의 형제 같은 친구, 앙리

1995

게오르크 아이슬러

GEORG EISLER

게오르크?

— 끊임없이 솟아나는 너그러움의 소용돌이.

— 언제나 현존히면시 김각틀을 남색하는 연필.

— 미묘한 색깔.

— 균열 없는 친밀함.

— 등… 등… 등….

<div align="right">1996. 10. 3</div>

Georg ?

- un Tourbillon de générosité infatigable
- un crayon toujours présent épiant les sensa-tions. -
- une couleur subtile
- une amitié sans faille
- etc.....etc... etc...

Henri

3.10.96

Messieurs

J'ai bien reçu l'acte II scène II, que vous avez bien voulu m'adresser sur "l'Acte Photographique".

Profondément ému, je tiens a vous dire combien je suis sensible au dévouement que vous consacrez a l'acte de notre grand doigt masturbateur d'obturateurs lié a l'agent perturbateur qu'est notre organe visuel (voir la dioptrique du "Discours de la Méthode" de Descartes). —

Avec tous mes remerciements, avant de prendre mes jambes de reporter a mon cou, je vous prie d'accepter l'hommage d'un photographe repentant

Henri Cartier-Bresson

여러분들께

MESSIEURS

정성스레 보내 주신 『사진적 행위(*L'acte Phtographique*)』의 제2막 제2장은 잘 받았습니다.

깊이 감사드리며, 하여 우리의 위대한 손가락이 하는 자위행위, 우리의 시각기관인 교란하는 주체(데카르트의 『방법서설』에서 논의된 굴절광학 참조)에 연결된 셔터를 누르는 행위에 대한 여러분의 헌신이 얼마나 고마운 일인지 말씀드리지 않을 수 없습니다.

부리나케 달려가기 전에 심심한 감사를 표하면서, 이 뉘우치고 있는 사진가의 경의를 받아 주시길 바랍니다.

1982

감사의 말과 수록문 출처

저자는 깔끔하지 않은 원고를 저자 자신보다 더 잘 아는 마리-
테레즈 뒤마(Marie-Thérèse Dumas)에게 깊이 감사하고, 마르틴
프랑크(Martine Franck)와 제라르 마세, 그리고 브루노 루아
(Bruno Roy)에게도 감사의 뜻을 전한다. 아라공(L. Aragon)의
『파리의 농부(Le paysan de Paris)』에서 영감을 얻어 표지에 싣게
된 석판화 덕분에 클럽 출판사에서 출간된 한정판(뉴욕, 1994)
이 빛날 수 있었다는 점을 밝혀 두고 싶다.

출처

결정적 순간(L'INSTANT DÉCISIF)

Images à la sauvette, Verve, 1952. (표지 앙리 마티스)

영혼의 시선(L'IMAGINAIRE D'APRÉS NATURE)

Delpire, Nouvel Observateur, 1976.

유럽인들(LES EUROPÉENS)

Verve, 1955. (표지 호안 미로)

모스크바, 1955(Moscou)

Delpire, collection Neuf, 1955.

A propos de l'URSS, Chêne, 1973.

하나의 중국에서 다른 중국으로(D'une chine a l'autre)

Delpire, 1954.

쿠바, 1963(Cuba)

Life, 1963.

앙드레 브르통, 태양왕(André Breton, roi soleil)

Fata Morgana, Hôtel du grand miroir, 1995.

106쪽에 실린 편지는 사진 행위를 주제로 1982년 11월에 소르
본에서 개최된 학술대회에 즈음해 『카이에 드 라 포토그라피
(*Cahiers de la photographie*)』의 초청에 응하는 답장이다. 이 편지
는 1982년 12월 17일자『르 몽드(*Le Monde*)』에 실린 바 있다.

앙리 카르티에-브레송(Henri Cartier-Bresson, 1908-2004)은 프랑스 노르망디 지방 출생으로, 1930년부터 본격적인 사진 공부를 시작, 이탈리아, 스페인, 미국, 멕시코, 쿠바, 중동, 인도, 중국, 미얀마 등지를 여행하며 수많은 사진을 찍었다. 〈삶의 승리(*Victorie de la vie*)〉〈송환(*Le retour*)〉 등의 영화감독이었으며, 1947년에는 로버트 카파, 데이비드 세이무어, 조지 로저 등과 함께 조합 통신사 '매그넘 포토스(Magnum Photos)'를 설립했다. 사진집으로 『결정적 순간(*Image à la sauvette*)』 『발리 댄스(*Dances à Bali*)』 『유럽인(*Les européens*)』 『내면의 침묵(*Le silence intérieur d'une victime consentante*)』, 인터뷰집 『앙리 카르티에 브레송과의 대화: 1951-1998(*Voir est un tout*)』 등이 있다.

권오룡(權五龍)은 1952년 경북 경주 출생으로, 서울대 인문대 및 동대학원 불문과를 졸업했다. 1979년 『문학과지성』을 통해 등단했다. 평론집으로 『존재의 변명』(1989), 『애매성의 옹호』(1992), 『사적인 것의 거룩함』(2013) 등이, 옮긴 책으로 『소설의 기술』(2013), 『프로이트와 20세기』(2022) 등이 있다. 현재 한국교원대학교 불어교육과 명예교수로 있다.

영혼의 시선

앙리 카르티에-브레송의 사진 에세이

권오룡 옮김

초판1쇄 발행 2006년 9월 20일
초판7쇄 발행 2024년 11월 20일
발행인 李起雄 발행처 悅話堂
경기도 파주시 광인사길 25 파주출판도시
전화 031-955-7000 팩스 031-955-7010
www.youlhwadang.co.kr yhdp@youlhwadang.co.kr
등록번호 제10-74호 등록일자 1971년 7월 2일
편집 조윤형 이수정 송지선 디자인 공미경
인쇄 제책 (주)상지사피앤비

ISBN 978-89-301-0197-4 03600